U0023795

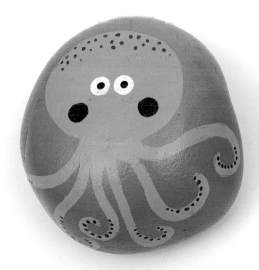

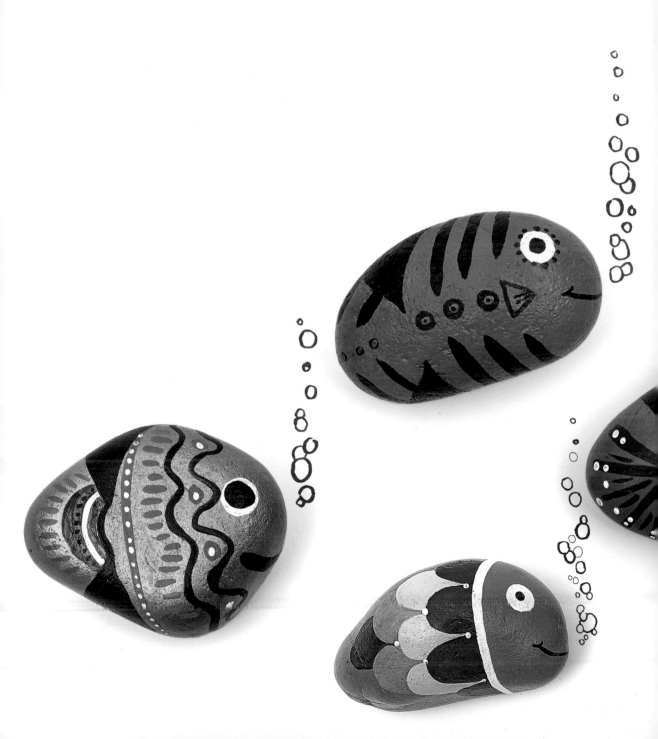

彩繪石頭

一堂療癒系的畫畫課

丹妮絲‧施克露娜 著
Denise Scicluna

Rock Art！
彩繪石頭，一堂療癒系的畫畫課

作　　　者	丹妮絲·施克露娜
譯　　　者	吳煒聲

發 行 人	程顯灝
總 編 輯	呂增娣
執行主編	李瓊絲
主　　編	鍾若琦
編　　輯	程郁庭、許雅眉、鄭婷尹
編輯助理	陳思穎
美術總監	潘大智
特約美美	Gary
美　　編	劉旻旻、游騰緯、李怡君
行銷企劃	謝儀方、吳孟蓉

出 版 者	四塊玉文創有限公司
總 代 理	三友圖書有限公司
地　　址	106台北市安和路2段213號4樓
電　　話	(02) 2377-4155
傳　　真	(02) 2377-4355
E - m a i l	service@sanyau.com.tw
郵政劃撥	05844889 三友圖書有限公司

總 經 銷	大和書報圖書股份有限公司
地　　址	新北市新莊區五工五路2號
電　　話	(02) 8990-2588
傳　　真	(02) 2299-7900

初　　版	2015年8月
定　　價	新臺幣280元
I S B N	978-986-5661-35-9（平裝）

國家圖書館出版品預行編目(CIP)資料

彩繪石頭，一堂療癒系的畫畫課／丹妮絲.施克露娜(Denise
Scicluna)著；吳煒聲譯. -- 初版. -- 臺北市：
四塊玉文創，2015.08　　面；　　公分
　　譯自：Rock art！: painting and crafting with the
humble pebble
ISBN 978-986-5661-35-9(平裝)

1.勞作 2.石畫

999　　　　　　　　　　　104008009

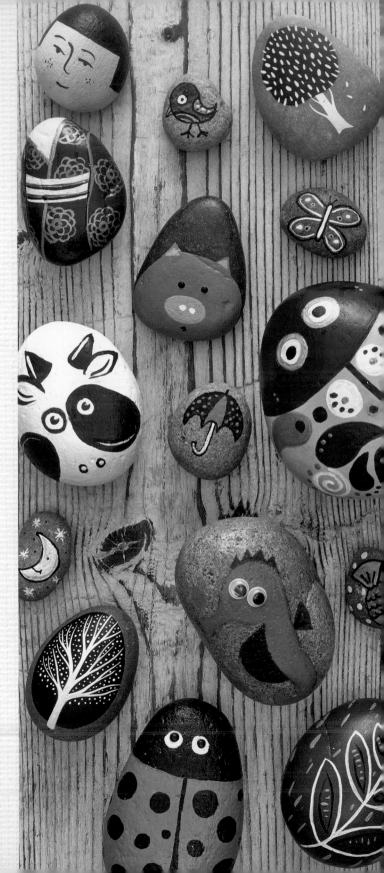

目錄

3 彩繪石頭的運用　106

丹妮絲的世界

從事藝術與工藝創作的人經常自問:「我該如何處理這個素材?」然後腦海裡就會湧現各種創意點子。石頭藝術也不例外!每顆石頭都獨具特色,彩繪石頭之所以刺激又好玩的原因在此。有時,你會心已存定見,早就想好如何創作,此時便可出門尋找適合彩繪的石頭。有時,則可從撿到的石頭汲取靈感,創造出人意表的石頭藝品。好玩的是,你不必準備許多裝備,便可將石頭當成小畫布,盡情揮灑創意。小朋友特別喜歡畫石頭,大人也能樂在其中。石頭藝術經濟實惠、容易上手,人人都可試試身手。

你可以實際運用畫好的石頭,把它當成時尚配件或裝飾物品,為生活增添樂趣。彩繪石頭可當作珠寶、護身符、遊戲、愛情信物、書擋或別緻的禮物,甚至可以充當居家與花圃裝飾!一般人眼中毫不起眼的頑石經過彩繪之後,瞬間便化身為小蟲子、汽車、花朵、羽毛、貓頭鷹等物品或奇妙生物,真是太神奇了!

只要參照本書內容,就能將不起眼的石頭變成絕妙的藝術品。我曾利用這本書的第一章先告訴大家如何尋找合適的鵝卵石,以及如何進行創作。然後,我會循序漸進教導各位如何彩繪石頭,讓大家可以在家裡輕鬆畫出繽紛的石頭。在本書的後頭,我還會提供神奇的創意點子,告訴大家如何運用彩繪石頭。如果你不會畫畫,千萬別擔心,這本書會激發你的靈感,讓你畫出創意無窮的美麗石頭!

盡情享受彩繪樂趣,不要怕弄得髒兮兮。

讓我們玩石成精品!

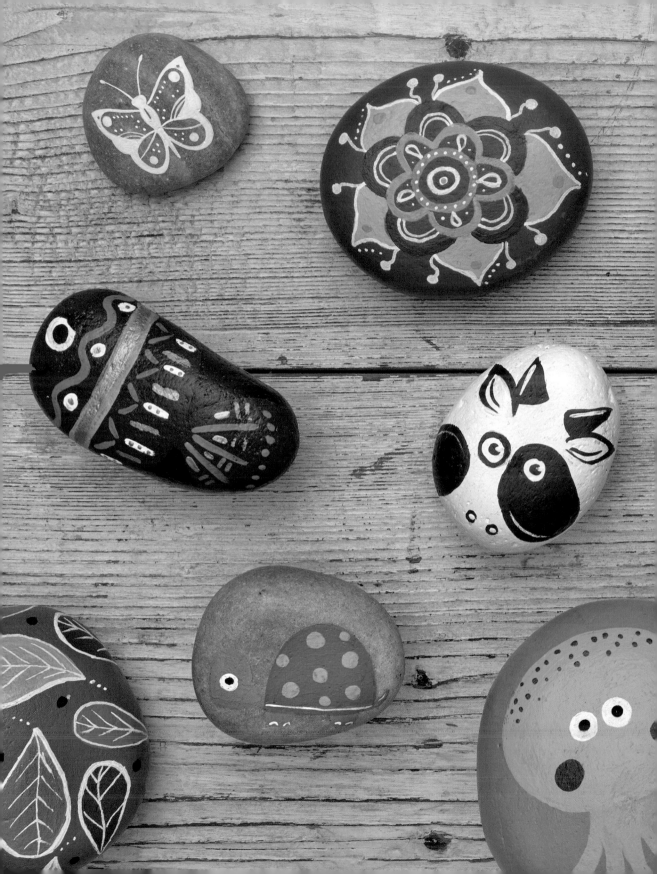

1

開始
創作

人人都可以從神奇的石頭藝術中得到
樂趣。只要準備一塊石頭與一些顏料，便可
發揮想像，畫出美麗的石頭。本章會依序告訴各位
如何到野外尋找你心目中那塊完美的石頭，設計圖
案，以及如何運用有趣的加工技巧，讓彩繪的石
頭脫胎換骨。準備好了嗎？讓我們一起
來彩繪玩石！

搜石之旅

在石頭上畫圖是人類最原始的思想表達方式，可說是最早期的藝術創作。然而，石頭藝術有哪些共通點呢？答案是：石頭。它是創作的畫布，也是激發靈感的泉源。因此，彩繪石頭之前最要緊的事就是出門去找塊石頭來畫。

只要發揮一點想像力，同一款設計便可運用到不同形狀的石頭，甚至可以切開圖案，把它畫在好幾塊石頭上。

展開搜尋

畫石充滿了樂趣，尋找完美的石頭是其中一樂！只要在家附近走走，或是到河邊散步，撿拾天然石頭，就可以進行各種石頭藝術創作，這不是很令人興奮嗎？你可以到美麗的海邊，四處挑選形式、大小與顏色各異的鵝卵石。只要趁著陽光普照日子，偕小孩或愛人花一個下午搜集「石頭畫布」，就可以進行20項石頭藝術創作計畫。最棒的是，這些「畫布」全部免費！把撿到的石頭用箱子或袋子裝回家，全家大小就可盡情彩繪石頭，享受有趣的創作時光。

是岩石或鵝卵石？

鵝卵石（pebble）與岩石和礦物沒有兩樣。說得具體一點，鵝卵石其實是一種岩石，比石粒（granule）大，但比圓石（cobble）小。鵝卵石質地多變、色澤豐富，所以很迷人，有些還會帶有可愛的、有色的石英或沉積岩條紋。無論鵝卵石或岩石都富含礦物，所以每塊石頭都是獨一無二的。鵝卵石通常都很圓滑，但也可能因為浸泡在海水裡，久而久之起紋理。

如果你不住海邊，可以到河邊或湖邊撿拾內陸鵝卵石。河水不斷沖蝕河床岩石，產生了河卵石。這類鵝卵石的顏色與光滑程度會隨著土壤、化學元素與溪流速度而改變。河石通常是黑色、灰色、綠色、棕色與白色。

你最好具備一些基本的岩石與鵝卵石知識。岩石依形成過程分為三種：火成岩（igneous）、沉積岩（sedimentary）與變質岩（metamorphic）。這三種岩石的外觀與性質不同，出現的地點也不同。現在最重要的事，就是了解如何在創作時運用鵝卵石。只要參照第13頁的圖表，大概就知道自己會撿到哪幾種石頭。

懶得出門撿石頭？

別灰心。告訴你一個好消息，就算你沒空或懶得去撿石頭，或者不住海邊或河邊，仍然可以找到合適的石頭。透過藝品店、花市與網路，就可以買到各式各樣的鵝卵石。

如果你要從網路訂購鵝卵石，請留心石頭大小，注意尺寸是不是你想要的。從網路購買石頭跟你到海邊撿石頭不一樣，因你無法親眼看到或把石頭握在手裡，從而得到創作靈感。不過，網路商店會展示上架鵝卵石的圖片與相關說明，而且網路購物有個好處，就是會寄送到府，你不必到處去撿重得要命的石頭。

鵝卵石的種類不同，售價也會不一樣。舉例來說，鵝卵石若先鑽好孔洞，當然會比較貴。每家藝品店的售價都不同，購買前記得先貨比三家。如果你買一大袋鵝卵石，店家偶爾會給你不錯的折扣。如果你不打算用完整袋鵝卵石，把剩下的石頭包起來，留待日後使用。

找到適合創作的石頭

有兩種辦法可讓你找到適合創作的石頭：一是以創作計畫為主，二是以石頭為主。你或許心有定見，已經擬好創作設計，就需要挑選特定大小或形狀的石頭。譬如，你想要畫一條魚、一隻貓頭鷹或一隻瓢蟲，甚至打造一枚纖巧的胸針或做一個厚實的門擋，就要用不同特質的石頭來創作。此時，你得找到合適的石頭當作畫布！別苛求石頭的模樣大小，不妨用不同形狀的鵝卵石進行創作。請看底下的圖片，你會發現我用三種石頭來畫蛇。大家要發揮想像力，從新奇有趣的角度賦予創作生命。

如果你還沒有任何想法，不妨靜坐以待，讓撿到的石頭來激發靈感。你看到一塊有趣的三角形鵝卵石，或許會想到一片蛋糕、一座白雪皚皚的山峰，或者一塊西瓜。不妨參考第14、15頁的圖片，或許某些石頭或許會讓你有所感悟，成為你的靈感泉源。無論找到怎樣的石頭，都可以把它變為奇特的藝術品！

撿石頭要遵循某些原則。重要的是，撿的鵝卵石要光滑，這樣有幾個好處：首先，用麥克筆或鉛筆在上面畫圖比較容易，畫出來的線條也會更為簡潔乾淨。其次，平滑石頭與粗糙石頭相比，前者在彩繪與上漆之後會更好看，還比更為乾淨清爽；因此，別撿凹凸不平的石頭！話說回來，每項規則都有例外。紋理分明但粗糙的石頭經過整理與塗上保護漆之後，或許光是拿來展示就很出眾。請參考右欄的解說，提醒自己在撿石頭時該注意什麼，才能找到適合彩繪的鵝卵石。

找到完美的石頭了,接下來該怎麼做?

找到合適的石頭之後,下一步該怎麼做?如何著手呢?其實,後續作法有千百種。如果石頭很小,要用細字麥克筆,才能畫出精緻美麗的圖案。也可以用壓克力顏料先彩繪石頭,再用麥克筆或小號畫筆補上細節。從事石頭藝術時,描邊會收到不錯的效果。你可以在彩繪的石頭上畫線或圖案,然後加上陰影,讓圖案看起來更立體。如果石頭是黑色,用白色塗料去彩繪或白色麥克筆去畫線,效果會非常棒。

未曾畫過石頭的人,或許會覺得彩繪石頭困難重重。別擔心,本書會一步一步指導各位,讓大家享受彩繪石頭的樂趣。我們將進入創意無窮的世界,希望各位能激發靈感,豐富居家生活。

完美的石頭

下面提供一些訣竅,讓你能夠找到完美的石頭。

石頭表面要光滑

石頭表面凹凸不平,很容易干擾你的設計,尤其是用麥克筆畫線時容易畫歪。

挑選最好的石頭側面

如果只想彩繪石頭的某一面,記得要選對「適合彩繪」的那一面。石頭的一面通常會比另一面平滑,凹凸不平之處較少,比較適合用來創作。

打算繪製黑白圖案的石頭嗎?

找的是深色或黑色的鵝卵石,畫出白色的圖案會被石頭天然的深色質地襯托得美麗動人。此外,使用深色石頭創作就不必塗底色。

尋找大顆的鵝卵石

如果你想製作書擋或紙鎮等大型作品,挑選的石頭就要厚實穩重,而且不能凹凸不平。

石頭能夠站立嗎?

如果你想彩繪站立的鵝卵石,先看它能不能立起來。能站立的石頭很罕見,你若能找到,請好好收藏!

撿些奇形怪狀的石頭
這些頑石或許能激發創意靈感！

找到形狀合適的石頭
石頭的基本形狀要符合你的創作構想，彩繪好的作品才會更出色。你想彩繪一片葉子？那就別用圓形石頭，要用橢圓形石頭。

留意可以組成家族系列的石頭
有些鵝卵石很適合搭配在一起。不妨將它們集合起來創作，譬如編排一組美麗的文字或相互搭配的圖案，甚至也可仿效第11頁的附圖，用3～4顆彩繪的鵝卵石組成一條蛇。

特殊的石頭
有些鵝卵石質地獨特、色澤出眾。彩繪這種石頭時，最好讓原本的色澤與紋理顯露出來。

想要製作石頭珠寶或配件嗎？
留意小顆的光滑鵝卵石。小巧輕盈的石頭適合用來製作珠寶、配件或胸針。

石頭小百科

變質岩（Metamorphic rock）
岩石受到高溫和高壓之後就會轉化為變質岩。地殼運動會掩埋與擠壓岩石，熾熱的岩漿也會讓岩石溫度飆升。岩石在這種情況之下不會融化，但內部的礦物會產生化學變化，其晶體最終會層層排列。常見的變質岩包括板岩（slate）與大理石（marble）。

沉積岩（Sedimentary Rock）
沉積岩是經過長期自然堆積而逐漸形成的岩石。這種岩石位於岸邊或水裡，由古岩石的風化而成形。古岩石風化時，碎片會跟動、植物的有機殘骸混合，沉澱之後形成所謂的沉積物（sediment）。底下的沉積物被上方的沉積物重壓之後會變得密實。常見的沉積岩包括砂岩（sandstone）、白堊岩（chalk）、石灰石（limestone）與燧石（flint）。

火成岩（igneous rock）
岩石在地心內部融化後變成岩漿（magma），岩漿冷卻固化之後就形成火成岩。火成岩是由隨意排列的互鎖晶體組成。岩漿冷卻愈緩慢，晶體就愈大。常見的火成岩包括玄武岩（basalt）、花崗岩（granite）與浮石（pumice）。

找靈感

每塊石頭都各有特色。看看你手邊的石頭，覺得它長得像什麼？你可以在石頭上畫任何東西。我給各位提供一些點子。

< 長著翅膀的好朋友

不妨把彩繪的石頭放在口袋當作護身符。這隻小鳥會為你帶來好運。

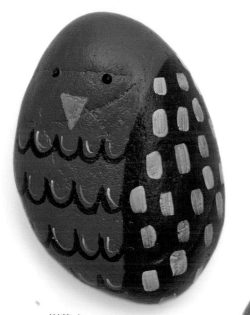

樹葉 >

鵝卵石等同小型畫布。你可以畫上樹葉之類的簡單圖案。

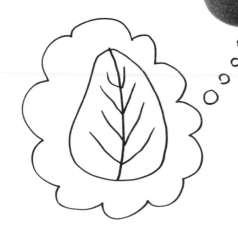

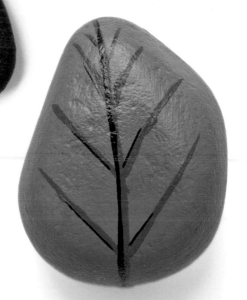

∨ 魚

偶爾不妨將撿到的石頭放在手掌上轉動、把它翻面，或者隨意把玩它，說不定你的腦海會冒出新點子，好比彩繪出這條魚。

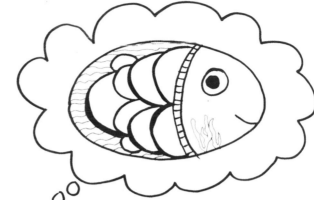

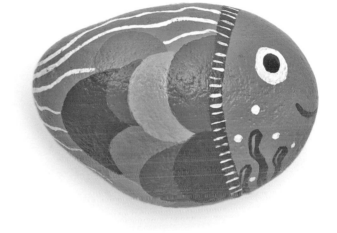

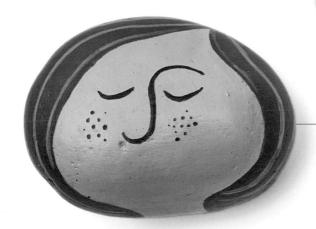

< 臉

這塊石頭的形狀像一張笑臉，或許哪一天心血來潮，又會把它繪成瓢蟲、暴風雨或烏龜。

捲尺

鉛筆

簽字筆

需要用到什麼?

告訴各位好消息,彩繪石頭用不著準備一大堆東西。只要有一塊石頭、一些顏料與一隻畫筆,就可以動手創作。然而,有許多工具能夠讓你順暢完成石頭藝術,幫你節省時間、讓你更能發揮創意,甚至提升創作技巧。讓我們瀏覽一下,彩繪石頭時會用到哪些工具。

根據創作所需,我們可以將工具分成兩大類。「必備」工具是彩繪石頭時不可或缺之物,也許在家裡就可以找到這類工具。如果你要彩繪比較專業或複雜的圖案,就用得上「其他」工具,只是這些工具比較難上手。然而,有了這些特殊工具,你就能進行較大型的彩繪計畫,創造出遊戲、配件,以及居家或園圃裝飾品。請參考第106～123頁,那裡面提供許多很棒的點子!

「必備」工具

畫筆
準備各種型號的畫筆,用小號畫筆畫輪廓或補細節,用大號畫筆塗整塊石頭。用好的畫筆且妥善使用,才能畫出漂亮的圖案。

壓克力顏料
這種顏料最適於彩繪石頭,而且顏色繁多,你想要的顏色絕對找得到。剛開始畫石頭時,不必花大錢去買各種顏料。建議你先買(紅、綠、藍)三原色、黑色與白色,然後混合這些顏色去調配出想要的顏色。壓克力顏料不貴,美術或手創專用品店都買得到。

白色粉筆／鉛筆
彩繪石頭之前,最好先描出圖案輪廓。這兩樣工具適於描邊:在深色石頭上描邊用粉筆,在淺色石頭上描邊則用鉛筆。畫好石頭之後,輕輕抹去還看得見的粉筆或鉛筆線條,再塗上保護漆。

簽字筆
要在小石頭上畫精緻圖案,用簽字筆描圖比用顏料彩繪更容易一點。不過,你要確定簽字筆是防水的!如果你要在塗好顏料的區塊上畫圖,要先等顏料全乾。

麥克筆
這種筆有各種顏色。如果不想用畫筆,可改用麥克筆勾勒圖案或補上細節。如果要在塗好顏料的區塊上畫圖,要先等顏料全乾。

保護漆
畫好的石頭若噴上一層保護漆,會顯得亮麗出眾。最重要的是,保護漆可以保護石頭,防止顏料鼓起或裂開!你可以按照需求,使用消光或亮光透明保護漆。

一杯水
準備一杯水,放在旁邊,在換顏

別針

畫筆

3D勾線筆

線

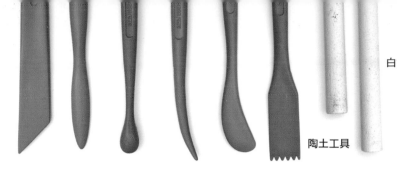

白色粉筆

陶土工具

麥克筆

色或彩繪完成時用來清洗畫筆。

紙巾
紙巾可用來擦掉手上、畫筆或石頭上殘留的顏料,更可以用來快速清理彩繪現場!

調色盤
用塑膠調色盤調出想要的顏色。

黑色3D勾線筆
這種筆很實用,而且有各種顏色,可以在石頭上營造出立體的「點狀」(blob)效果。你可以用它來畫眼睛或點狀圖案,讓你的彩繪作品看起來更立體。

吹風機
可用吹風機吹畫好的石頭,乾得較快。如果想要讓一小塊塗上顏料的區域乾得更快,以便翻面去畫圖或在上頭再塗一層顏色,此時吹風機也可以派上用場。

「其他」工具

軟陶土
如果你找不到大小或形狀合適的鵝軟石,不妨用軟陶土(polymer clay)來捏造想要的石頭。詳細作法,請參閱第18〜19頁。

陶土工具
如果你要用軟陶來捏「石頭」,最好使用一組特殊的陶土工具來形塑或切割軟陶,才能得到最好的效果。

紙膠帶
進行較為精巧複雜的石頭藝術創作時會用到這個工具。你可以用紙膠帶遮蓋石頭的某些區域來勾勒圖案,然後再塗覆顏料。小心撕開紙膠帶之後,便可創造出完美的條紋。

別針
如果你想把彩繪好的小石頭變成胸針或飾針,可以到工藝用品店或珠寶飾品店購買別針。先將別針縫到一小片方形厚墊布,然後在墊布上塗強力膠水,再將墊布黏到石頭背面。

鍊／線
你可以把彩繪的小石頭變成美麗的墜飾。此時,需要用到一條鍊子或一條線來製作項鍊。

刻模機
你可以購買鑽好孔的石頭,或者使用刻模機在石頭上鑽孔,把它變成項鍊或讓它可以串到鑰匙圈。詳細的說明,請參閱第22

頁。使用刻模機之前,務必翻閱廠商的使用說明,採取相關的防護措施。

木粉填料
如果石頭容易搖晃,可以在石頭底下加木粉填料,讓它能夠站穩。你也可以用它來替石頭增添立體的裝飾效果。至於如何使用木粉填料,請參閱第21頁。

捲尺
如需規劃精細的設計圖案,或是讓創作的成品看起來很專業,就要用捲尺仔細度量尺寸。

布
你或許要用厚墊布將別針黏到石頭背面,或者利用有精美圖案的布將貼花圖案或其他設計圖案黏到石頭上。

膠水
無論你要將圓眼睛、別針、布料裝飾物或軟陶裝飾黏到石頭上,最好準備白膠或其他強力膠水。

壓克力顏料

調色盤

軟陶土

自製石頭

你是否找不到合適的石頭？你是否想發揮冒險精神，製作心目中的理想石頭？嚴格說來，你無法製作一顆真正的石頭，但你的確可以創造想要的東西。我建議讀者使用軟陶土，這種可塑性黏土包含聚氯乙烯（polyvinyl chloride, PVC）。軟陶不含真正的黏土礦物，卻是可形塑的凝膠狀（gel-like）物質。你可以將它捏成各種形狀，然後把它烘乾成堅硬的團塊。製作藝術品、工藝品或裝飾品時常用到軟陶。

軟陶有各種顏色，你可以買一小包50公克（約2盎司）裝，或者買一大包1公斤（約2磅）裝。藝術或工藝品店有賣不少品牌的軟陶土，每種都超級好用。軟陶土分成兩種：一種可以風乾，另一種要燒過才會乾硬。

工作區

用軟陶製作石頭時，工作區不必太大，也不用花太多錢。你可以在平坦的桌面或砧板上鋪上蠟紙，然後在上頭捏塑石頭。在大理石桌面捏軟陶也不錯，因為大理石可以讓軟陶保持低溫。

如果你想用軟陶製作墜飾，就要用有尖頭（寬約3公釐或1/8英寸）的工具，串肉籤或織針就很好用，這樣才能在墜飾上鑽孔。捏好軟陶之後，用尖針工具刺穿

陶土來鑽孔，而且要在烘乾軟陶前就鑽好孔。如果想要發揮創意，不妨買一套基本的陶土工具組，可以用來切割軟陶土或雕刻圖案。軟陶土含有一點毒素，最好別用準備食材的廚房用具來雕刻它。此外，捏軟陶時可用特殊的塑形工具。

準備事宜

軟陶土買好了，場地也布置妥當，接下來該做什麼？如果你還沒有定見，不妨先捏出各種形狀的石頭，再來決定如何運用。捏出石頭之前，先用手把陶土弄勻稱。你可以拉伸或壓縮軟陶，或者用手指按壓，如此可改變軟陶質地，讓它變得更軟、更容易形塑。你可以將軟陶放在手中，把它揉成蛇狀，讓它變軟與增溫，然後再用把蛇狀軟陶土搓成球

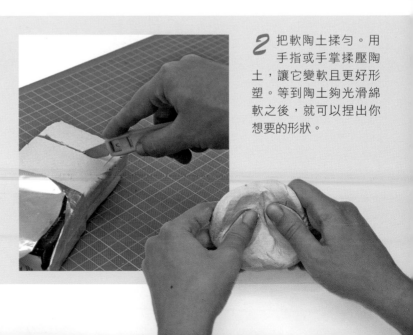

利用軟陶自製石頭

1 用小刀或刀片切一小塊軟陶土。大小可隨意，記得要勇於創新與實驗！

2 把軟陶土揉勻。用手指或手掌揉壓陶土，讓它變軟且更好形塑。等到陶土夠光滑綿軟之後，就可以捏出你想要的形狀。

狀。重複幾次這個步驟，只要幾分鐘便可完成。請注意，最好先把軟陶土放在溫暖之處，擺上個幾分鐘，然後再把它弄勻稱，這樣比較省時省力。

軟土放久會變乾硬，如果用的是舊陶土，此時可加點新陶土，把新舊陶土揉在一起。如果這樣還不行，不妨再加幾滴礦物油或一點凡士林。

等到軟陶土可以使用之後，把它捏出想要的各種石頭。你可以製作完美圓形的石頭、扁平的石頭，或者高長的石頭（常作直立式擺飾）。石頭的表面要平滑，不要有裂縫或孔洞，因為即使用顏料彩繪石頭之後，還是可以看到這些裂縫或孔洞。

烘乾過程

捏好石頭之後，就可以去烘乾它。風乾陶土不需要很久，但是用烤箱烘乾會更快。你可以把溫度設在大約攝氏130度（華氏275度），把捏好的軟陶土烘烤15分鐘左右。務必先瀏覽一遍軟陶的烘乾說明，同時留意放入烤箱中烘烤的陶土。強烈建議讀者烤箱先預熱幾分鐘，然後再把陶土送進去烘烤。

風乾軟陶土要花上24小時。若能從旁加熱或使用電風扇，它會乾得更快。因此，你至少要提前一天把軟陶捏好，才能順利進行彩繪。把捏成石頭的軟陶放在窗前，它會乾得更快。

人工軟陶與天然石頭

這本書幾乎都在探討如何彩繪鵝卵石或石頭。不過，本章會告訴各位，如何發揮創意，讓石頭藝術激起火花。這或許有投機取巧之嫌，但你絕對分辨不出哪些是用天然石頭彩繪的作品，哪些又是用人工軟陶繪製的作品，除非你去掂它們的重量！軟陶非常好用，可以用來捏出各種形狀的石頭，捏好的石頭又很輕，而且很好彩繪。

如果想展現石頭的天然質地與色澤，不要使用軟陶捏製的石頭，因為它無法表現出天然石頭的紋理與色澤。然而，就像石頭與鵝卵石有千百種，你也可以用軟陶捏出各種石頭，發揮無窮創意！

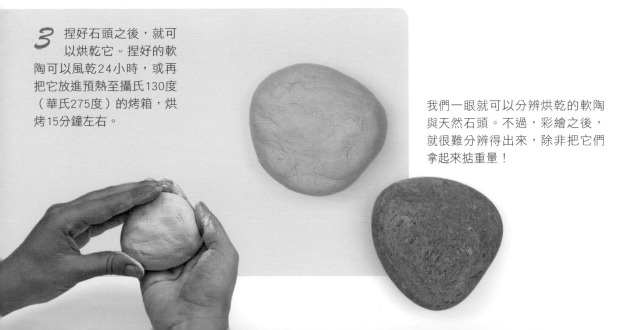

3　捏好石頭之後，就可以烘乾它。捏好的軟陶可以風乾24小時，或再把它放進預熱至攝氏130度（華氏275度）的烤箱，烘烤15分鐘左右。

我們一眼就可以分辨烘乾的軟陶與天然石頭。不過，彩繪之後，就很難分辨得出來，除非把它們拿起來掂重量！

事前準備

選好要彩繪的石頭之後,一定要先用濕布仔細擦拭它,然後就可思考如何運用這塊石頭,同時構思圖案。

畫草圖

眾所周知,先描圖再彩繪,設計出來的圖會更漂亮。多數彩繪藝術家在上色前都會先畫素描。同理,彩繪石頭之前,至少要想好該畫什麼。你可以先在筆記本或紙上畫好圖案,把它放在旁邊當作參考,也可以用粉筆或鉛筆直接在石頭上描圖。

如果你要彩繪淺色或白色的石頭,可以用鉛筆描圖,但是不要描得太用力,免得上色之後還會看到鉛筆線條。如果石頭的顏色較深,可以改用粉筆描圖,這樣比較方便。用粉筆有個好處,就是畫錯或想重新構圖時,用手指就可輕易抹去粉筆痕足跡。

描圖不是要完整畫出創意圖案,而是去掌握圖案比例與善用石頭的彩繪表面。此時,你要想好是否得畫到石頭背面或側邊,以及如何規劃圖案的形狀與線條。粗略描摹基本圖案,別過於注重細節,因為上色之後,你可能會不斷湧現創意點子。

下面提供一些描圖的想法與訣竅。如果你有自信畫得好,可以跳過這個步驟,隨心所欲去創作圖案。

在紙上畫草圖

選好要彩繪的石頭之後,快速畫出設計圖案。別過於注重細節,盡情在紙上揮灑創意。彩繪石頭時,把草稿圖案放在旁邊當作參考。

在淺色石頭上畫草圖

如果石頭是白色,請用鉛筆描圖,但別描得太用力,免得上色之後還會看到鉛筆線條。

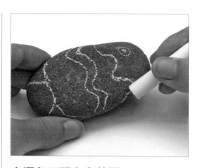

在深色石頭上畫草圖

用粉筆描圖,專注於畫出基本形狀。畫錯時用手指抹去線條,描圖就是這麼簡單!

使用木粉填料改善石頭結構

能站立的石頭可用來繪製人偶、小型雕塑品，或其他需要立起的作品。你或許找不到或買不到可站立的石頭，此時不妨使用木粉填料。木粉填料有點像泥膠，可到五金行或園藝用品店購買。請購買能夠著色的木粉填料。

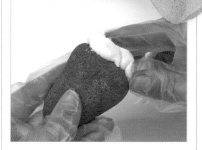

1 戴上手套，把木粉填料黏到石頭底部，用手指把填料抹平。

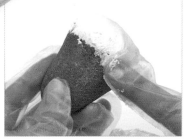

2 把石頭與木粉填料融為一體。手指若沾點水，就更容易讓填料黏在石頭上。風乾時要把石頭上下倒置，讓填料朝上，此時雞蛋盒就能派上用場。至少風乾8小時，這樣石頭才能與填料合為一體。最後，試試看石頭能不能站立。

所需工具

☑ 有保護措施的工作平台
☑ 橡膠手套
☑ 木粉填料
☑ 潔淨的乾鵝卵石
☑ 雞蛋盒
☑ 中號砂紙
☑ 白色壓克力顏料

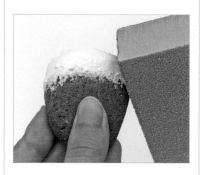

3 如果加上填料的新石頭有點凹凸不平，用砂紙輕輕磨平凹凸不平的地方。石頭與填料的接合處常會有點不平，用砂紙磨平之後，它們就可合為一體。

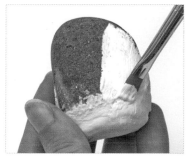

4 最後，在新石頭上塗一層白色壓克力顏料。現在可以開始設計與彩繪新做好的石頭了！

收尾工作

彩繪好石頭之後，還得做收尾工作。你可以上一層保護漆來保護作品或讓它發亮，或者在畫好的石頭上鑽孔，把它做成墜飾。

所需工具

- ☑ 護目鏡
- ☑ 扁而平滑的小顆鵝卵石
- ☑ 木板
- ☑ 刻模機
- ☑ 鑽石鑽孔機
 （2.25 x 4.2公釐）
- ☑ Dremel夾頭螺帽
 （直徑同鑽孔機）
- ☑ 伊思妮乳液
- ☑ 紙巾

在石頭上鑽孔

可以在畫好的石頭上鑽孔，把它製成墜飾，然後用鍊條或線串起來。你可能會害怕鑽孔，但千萬別因此打消創作墜飾的想法，因為你可以去購買鑽好孔的石頭。

在石頭墜飾上彩繪你的設計構想，譬如各種顏色的動物與圖案！要在石頭上打孔，你需要特殊的鑽孔工具，譬如美國真美牌Dremel 4000電動刻模機。使用刻模機之前，務必詳閱廠商的使用說明，採取其建議的安全防護措施。

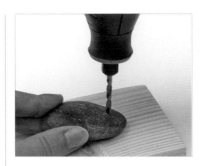

1 戴上護目鏡。右撇子就用左手牢牢將石頭固定在木板上。

塗保護漆

只要塗一層保護漆，不但可以凸顯色彩，更能保護石頭，不讓顏料剝落。保護漆分兩種：消光或亮光保護漆。這兩種漆都可保護石頭，但產生的效果不同：亮光保護漆會讓石頭閃閃發光，所以如果不想讓石頭發亮，就改用消光保護漆。

有液態與噴霧兩種保護漆。用噴霧保護漆很快就可以給石頭上一層保護膜。如果要用液態保護漆，記得用大型畫筆，才能把漆均勻塗到石頭上。上漆之後，別忘了清洗畫筆。

製作保護漆

你知不知道可以自行製作保護漆？以2：1的比例混合白膠與水分，然後就可以把它塗到石頭上！

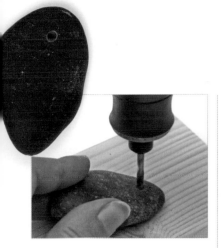

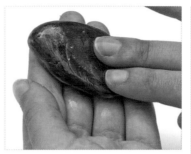

2 用另一手啟動刻模機，握住機器讓它垂直對準石頭，慢慢鑽孔。不必出力，讓機器本身的重量下壓鑽孔即可。鑽頭一頂到木板，你就會察覺，這時就可以收手。海邊撿到的小鵝卵石鑽孔，通常只要花2~3分鐘。

3 在石頭上塗一層無香味的伊思妮乳液（Eucerin lotion）。這樣從你皮膚滲出的油脂就不會在石頭上殘留下深色汙漬，也能讓石頭原本的色澤更加豐潤，不會在鑽孔之後變得暗沉無光。

4 花幾分鐘讓乳液滲進石頭，然後用乾淨的紙巾擦掉多餘乳液。

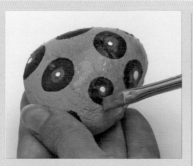

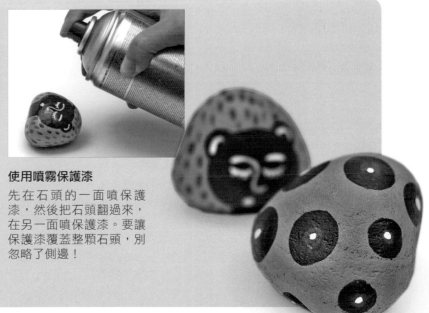

使用液態保護漆

彩繪好的石頭乾了以後，就可以在石頭的一面塗保護漆。花幾分鐘風乾保護漆（用吹風機會更快），然後把石頭翻過來，在另一面塗保護漆。

使用噴霧保護漆

先在石頭的一面噴保護漆，然後把石頭翻過來，在另一面噴保護漆。要讓保護漆覆蓋整顆石頭，別忽略了側邊！

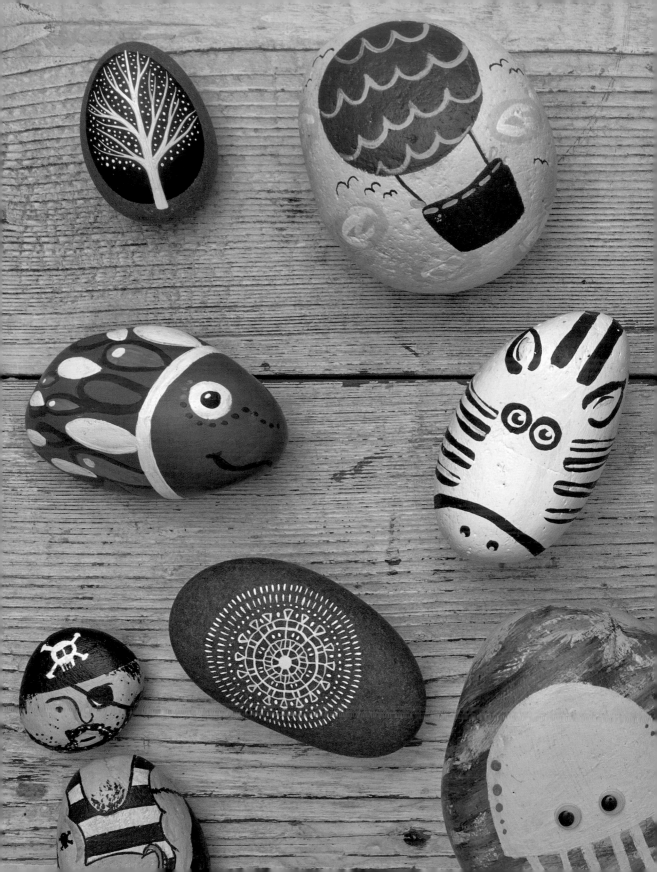

2

彩繪
玩石

石頭藝術的天地無限寬廣。只要是你想
得到的，都能彩繪在石頭上。本章提供許多
創意點子，讓你畫出各種圖案與文字。無論你要
進行何種石頭藝術創作，都可以依循書中的彩
繪步驟與建議，同時汲取靈感，創造多
采多姿的石頭藝品。

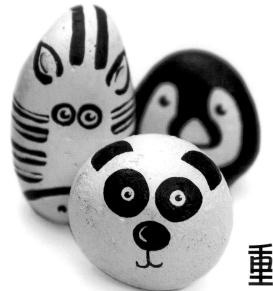

動物園

可愛的動物造型多很多，可以選為主題來進行有趣的創作。本節的重點在於彩繪有黑白斑紋的動物。你會發現，這些動物很好畫，一眼就能辨認出來，而且只要多畫幾筆，便能勾勒出各種動物表情。

所需工具

- ☑ 圓形鵝卵石
- ☑ 濕布
- ☑ 白色與黑色壓克力顏料
- ☑ 畫筆
- ☑ 鉛筆
- ☑ 黑色麥克筆（選配）
- ☑ 保護漆

1 選擇光滑的圓形鵝卵石，先用濕布擦乾淨，塗上一層白色顏料，如果不夠，再塗一層。先塗一面，風乾後再塗另外一面，讓石頭風乾。

2 用鉛筆勾勒貓熊的五官。這比你想的還簡單：畫一對圓眼睛、在中央畫上橢圓形鼻子，再簡單描出嘴巴。最後，在眼睛上方加上一對耳朵。

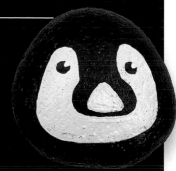

玩變化　彩繪有黑白條紋的可愛動物

企鵝寶寶 >

雖然這隻企鵝的黑色部位較多，還是要先把整顆石頭塗成白色，因為在白底上塗黑色比黑底再上白色容易多了。用麥克筆去描繪比較費工的細節。

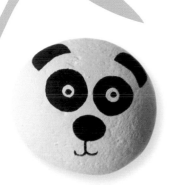

3 用黑色顏料或麥克筆描出臉部表情。別忘了蓋住鉛筆線條，也可用橡皮擦輕輕擦去多餘的線條。

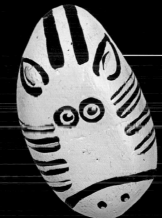
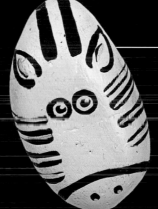

< 條紋斑馬

挑選長形鵝卵石來畫斑馬和牠的長臉才相稱。打好白底之後，只要在側邊與頭頂畫上黑色條紋，再補上一對眼睛、耳朵與兩個小鼻孔，馬上就能畫出生動的斑馬！

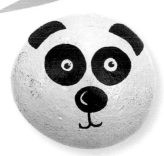

4 兩隻眼睛各點上一些白色顏料。等乾了之後，再加上小黑點。如圖所示，這樣可讓整張臉更傳神，使貓熊顯得栩栩如生。在鼻子內畫個C，風乾後塗一層保護漆。

溫和的乳牛 >

挑選橢圓形的鵝卵石來畫乳牛。乳牛有兩塊黑斑，其中一塊要覆蓋左眼。在耳朵旁邊加上一對牛角，然後在靠底部的地方畫兩個鼻孔。

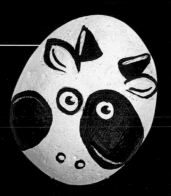

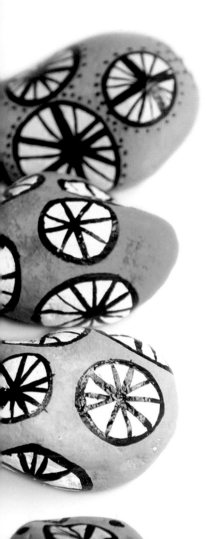

腳踏車輪子

畫腳踏車的輪子及輪輻很簡單,這是學習石頭彩繪的入門方式。先描粗的黑邊,然後塗上鮮艷色彩,便可畫出醒目且帶有抽象風格的石頭藝品。可用它們來裝飾居家環境,而且愈多愈好。

1 選一塊光滑的鵝卵石,先用濕布擦乾淨,塗上一層黃色顏料。先塗一面,風乾後再塗另外一面。

2 用鉛筆在石頭的前後面畫出大小不一的圓圈。

玩變化　畫輪子時不妨加點變化

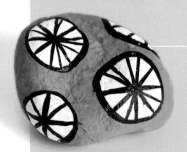

海洋泡沫

換底色可營造全然不同的感覺。

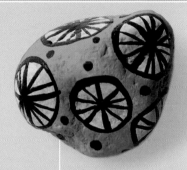

片片檸檬

讓創作更有活力！不妨在圓圈內塗上兩種或更多種顏色！

多添幾筆

用細簽字筆在較粗的「輪輻」邊畫細細的對角線。此外，何不在輪子旁邊加上黑點呢？

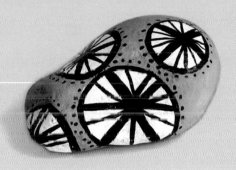

3 把圓圈塗滿白色，如果不夠，再塗一層，最後讓顏料風乾。

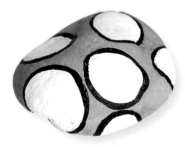

4 用黑色簽字筆沿著圓圈邊緣畫粗線。

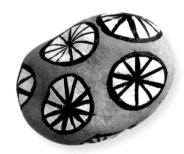

5 在圓圈內畫4～5條黑色直線，這些直線必須在中央交錯，看起來才會像輪子。畫好之後，給整顆石頭塗一層保護漆。

海底世界

觀察海的形狀、模樣與顏色，聞聞清新的海風，藉此發揮想像，在各種石頭上彩繪抽象的海洋圖案。畫好的作品可以跟第48～49頁、第66～67頁，以及第96～97頁的作品搭配。何不把你的金魚缸裝飾成海神的住所呢？

所需工具

- ☑ 大塊的鵝卵石
- ☑ 濕布
- ☑ 四種深淺不一的藍色壓克力顏料
- ☑ 畫筆
- ☑ 粉筆
- ☑ 白色壓克力顏料或麥克筆
- ☑ 保護漆

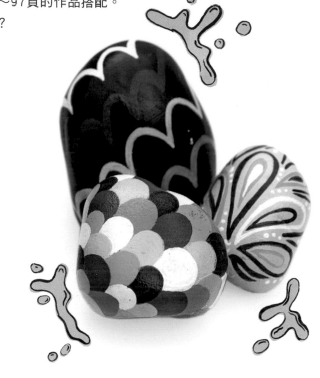

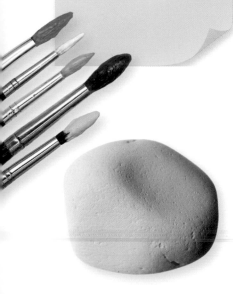

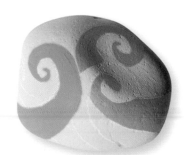

1 用濕布把鵝卵石擦乾淨，然後把整顆石頭塗一層最淺的藍色顏料。先塗一面，風乾後再塗另外一面。

2 顏料乾了以後，用粉筆隨意畫四道翻滾而捲在一起的海浪。畫圖時要去想像海浪。

3 從三種藍色顏料中選出兩種淺色的，畫出兩道海浪，等顏料風乾。

玩變化　畫出其他水紋圖案來增添變化

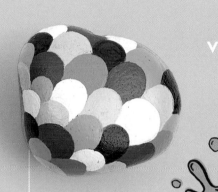

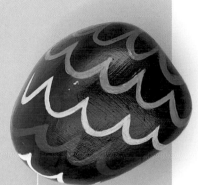

滄海一粟
在石頭上畫水滴與潑濺的水，可以產生很棒的效果。大膽玩，想畫幾顆水滴就畫幾顆。收尾時加上一些白邊或白點，可收畫龍點睛之妙！

波光粼粼
這種圖案讓人想到海洋與魚類。若在整顆石頭上重複彩繪深淺不一的藍色與白色圖案，可以彩繪出醒目的抽象作品。

波濤洶湧
這種簡單圖案能產生活力清新的感覺！這個作品有深藍的底色，上面描繪幾道淡一點的藍色波浪，營造變化無窮的效果。

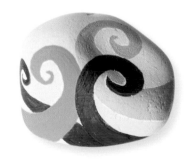

4 顏料乾了之後，用深藍色畫出最後兩道海浪。

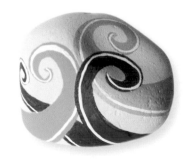

5 用白色顏料或麥克筆勾勒海浪邊緣，營造清新的效果。

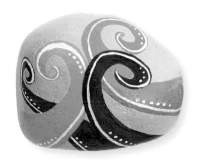

6 在每道海浪的頂部或底部畫一些白點。顏料乾了之後，給整顆石頭塗上一層保護漆。

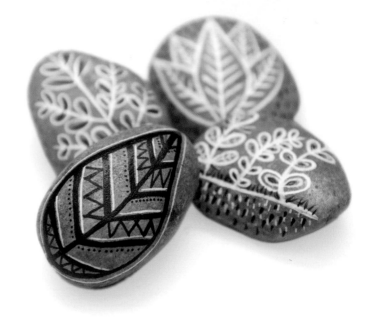

所需工具

- ☑ 圓形鵝卵石
- ☑ 濕布
- ☑ 白色粉筆
- ☑ 白色與黑色壓克力顏料或
 麥克筆
- ☑ 畫筆
- ☑ 保護漆

石頭花園

若能從大自然汲取靈感，就能彩繪出漂亮的石頭，當作花園或居家裝飾品。本節提供一些創意想法，讓你只用黑白兩色便能畫出醒目的圖案。你也可以參閱第58～59頁，以及第64～65頁的作品，學習如何在這類主題創作中使用其他色彩。

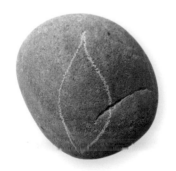

1 挑選光滑的圓形鵝卵石，先用濕布把它擦乾淨。用白色粉筆在中央描出一片葉子。

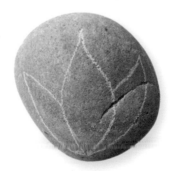

2 在中央這片葉子的兩邊多畫兩片傾斜的葉子。

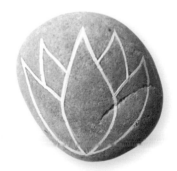

3 在間隙處多畫兩片更小的葉子，然後用白色顏料或麥克筆勾勒出這五片葉子。輕輕抹去沒有蓋住的粉筆線。

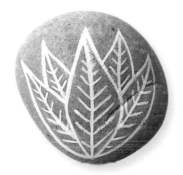

4 在每片葉子中央畫一條白色垂直線。

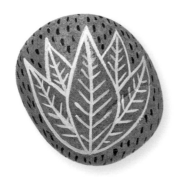

5 用白色顏料沿著每片葉子的中央線多畫幾條分叉出去的短線，描繪出葉脈。

6 最後，為了讓圖案更醒目，可以在背景多畫一些黑色的短線。顏料乾了之後，給整顆石頭塗上一層保護漆。

玩變化　彩繪出迥異於花園裝飾的石頭

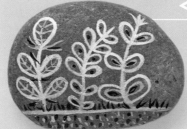

＜ 植物大觀園

何不在同一顆石頭上畫二～三棵（或者更多）植物，描繪出簡單的花園景象？若在長形的大顆鵝卵石上繪一整排植物，效果會非常棒。

＞ 枝繁葉茂

先畫五根樹枝，然後沿著這些樹枝畫上小片葉了，就可以創造這棵娉婷的植物。你也可以多畫一些樹枝。請參閱第36～37頁，看看還可畫哪些樹狀圖案。

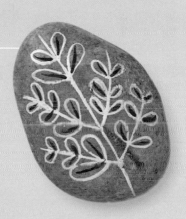

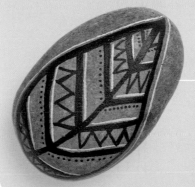

抽象葉片 ＜

不妨天馬行空，在一大片樹葉上畫些抽象圖案。你可以交替使用黑白圖案，甚至畫些點、線與鋸齒狀線條。畫粗黑線可營造醒目的效果。

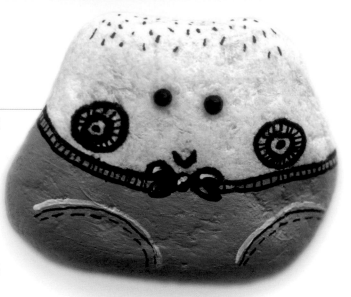

胖嘟嘟的臉

大顆的圓形鵝卵石最適
於畫這種臉。如果石
頭形狀合適,不妨畫
點身體部位,例如
一部分的短袖汗衫
或褲子。圖中的小
胖子就穿著一條寬
鬆的藍色牛仔褲。你
可以保留部分鵝卵石
的質地與色澤,彩繪其
餘部位。

可愛的臉孔

你可以從身旁可愛的小朋友
或喜愛的卡通人物來汲取靈
感。這是一隻可愛的怪物,
有淡紫色的臉與紅色的頭
髮。別忘了畫點有趣的五
官,譬如大大的圓眼睛與親
切可愛的笑容。

大嘴巴

你可以善用鵝卵石的天然質地與色
澤來創作,不必非得彩繪整顆石
頭。這樣做很省時,因為不必去等
顏料風乾。用黑色麥克筆或者沾上
黑色顏料的小號畫筆來勾勒大嘴巴
的五官!

嘰哩
哇啦

有趣的臉孔

鵝卵石適於畫頭與臉。你可以找到長形、圓
滾形、略呈方形與圓形的石頭來畫頭部!不
妨針對鵝卵石的形狀,畫出最合適的五官,
創造出各種模樣的臉孔。

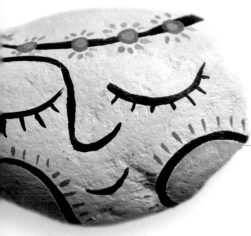

< 嬉皮

彩繪一張祥和臉孔，表達愛與寧靜。用好幾種顏色沿著頭部畫花圈，同時把臉塗上喜愛的顏色！

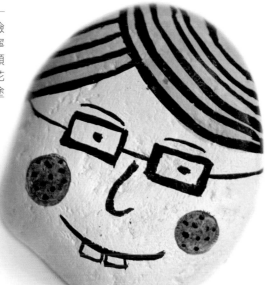

> 書呆子

在這張臉上畫雀斑、大門牙與厚眼鏡，描繪出典型的書呆子。用肉色來塗臉，再用黑色顏料或麥克筆來加添臉部細節。

自由發揮想像！畫你的朋友、兄弟姊妹或父母親，甚至自創有趣人物，例如書呆子、時髦人士、憤怒或可愛的表情。你可以只用黑色勾勒臉部輪廓，或用各種顏色去彩繪精細的臉孔。此外，你也可以先彩繪整顆石頭，然後用其他顏色來補細節。以這些想法為基礎來創作吧！

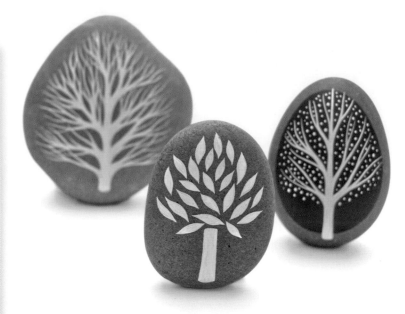

所需工具

- ☑ 橢圓形鵝卵石
- ☑ 濕布
- ☑ 鉛筆
- ☑ 黑色與白色壓克力顏料
- ☑ 畫筆
- ☑ 保護漆

拜訪森林

你可以描繪複雜的樹木來磨練細膩的彩繪技巧。當然，你也可以改用簽字筆或小號的麥克筆來描繪樹木。這些彩繪樹木若搭配第32～33頁的黑、白樹葉，一起擺進立體飾框，說不定效果驚人（參見第109頁）。

1 選擇光滑的橢圓形鵝卵石，用濕布擦乾淨。先用鉛筆畫一個有波浪邊緣的圓圈。這個圓圈就代表樹的頂部。

2 用黑色顏料仔細描摹鉛筆畫好的圓圈。

3 把圓圈均勻塗滿黑色。如果顏色不夠深，再塗一層。讓顏料風乾。

玩變化　何不多畫點樹枝來變化圖案？

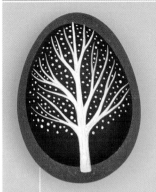

樹葉滿枝頭 >

只要在略呈圓形的範圍內畫許多片小樹葉，便可彩繪出這種簡單卻迷人的圖案。要展現最棒的效果，務必仔細勾勒圖案。

參天橡樹

這個圖案適合用較大塊的石頭來畫。先用小號畫筆來描摹樹幹，然後依序補上枝椏，記得從上往下畫。畫這種精細的圖案要有耐性，但是畫好之後，你會覺得一切辛苦都沒有白費！

冬季雪景

這幅圖案醒目搶眼。先畫出黑色橢圓，等顏料乾了之後，仔細描繪白色的枝椏與樹幹，最後再畫白色小點來代表樹葉。

向下扎根 >

不妨加點創意，畫一棵有樹根的樹。橢圓形或長條形的石頭最適於畫這種圖案。別忘了在樹幹底下留點空間來畫樹根。

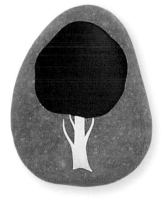

4 以小號畫筆沾上白色顏料，簡單描繪出樹幹。

5 用小號畫筆畫出細線來代表樹葉。樹葉要從上往下畫，以免弄髒未乾的顏料。

6 畫好全部的樹葉，再加幾片落葉。顏料乾了之後，塗上一層保護漆。

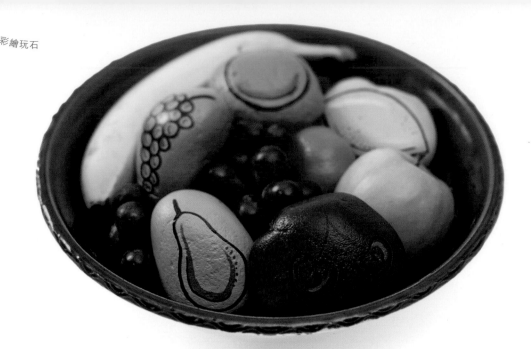

水果沙拉

所需工具

- ☑ 檸檬形狀的鵝卵石
- ☑ 濕布
- ☑ 黃色、黑色與白色壓克力顏料
- ☑ 畫筆
- ☑ 粉筆
- ☑ 黑色麥克筆（選配）
- ☑ 保護漆

本頁的水果圖案很簡單，畫起來也很快。只要巧妙搭配各種顏料與石頭的形狀，以幾筆簡單的線條，便可彩繪出迷人的水果。在水果盤裡放幾顆石頭水果應該很有趣。

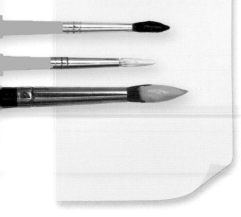

1 選擇形狀最像檸檬的鵝卵石，用濕布擦乾淨。塗上一層黃色顏料，如果不夠，再塗一層。

2 顏料乾了以後，用粉筆畫出檸檬。這棵檸檬要占據大部分的石頭面積。

玩變化　畫出最愛的水果！

< 可口櫻桃

寬的鵝卵石適於畫櫻桃。在兩顆櫻桃上畫幾撇淡粉紅色的反光線條，營造出陰影的效果。

粒粒葡萄 >

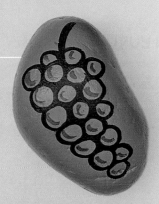

這種形狀的鵝卵石最適於畫一串葡萄。先畫一大堆緊鄰的圓圈，再加上葡萄梗，這棵彩繪石頭就馬上變為可口的葡萄。

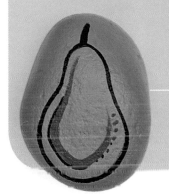

< 香甜酪梨

只要描出燈泡形狀，然後在頂部畫一根小小的梗，便可畫出香甜的酪梨。

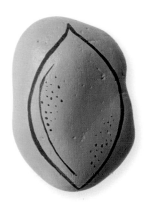

3 用黑色顏料或麥克筆描邊，線條要夠粗。

4 在檸檬的左側內畫一條細的彎曲線。沿著檸檬邊畫一些黑點。

5 用白色或淡黃色顏料給檸檬加點反光。顏料乾了之後，塗上一層保護漆。

聰明的貓頭鷹

挑選一顆底部平坦的石頭，創造出可以站立的角色，譬如古怪有趣的貓頭鷹。別忘了在石頭背面畫上尾巴和羽毛。

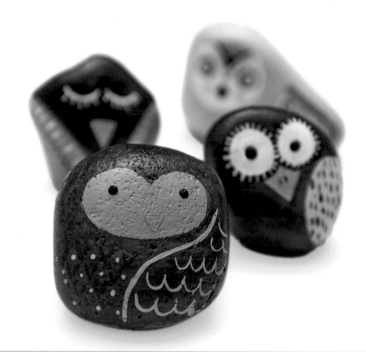

玩變化　何不畫點創意十足的貓頭鷹？

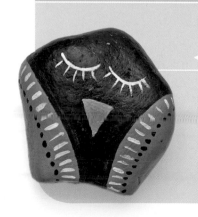

貓頭鷹女士

她羞澀卻很老練，還能站立呢！用能立起來的石頭揮灑創意，但別忘記去彩繪石頭背面。

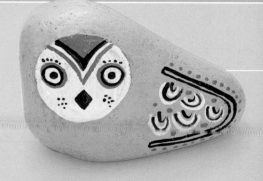

1 選擇底部平坦、可以站立的鵝卵石，用濕布擦乾淨。用白色粉筆勾勒貓頭鷹的頭。

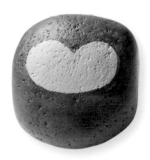

2 頭部塗滿淺藍色，其他部分塗深藍色。

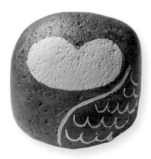

3 畫出淺藍色的右翼，然後加上細小的羽毛。

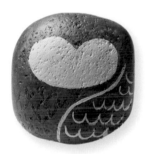

4 在右翼的左邊畫紅色斑紋。

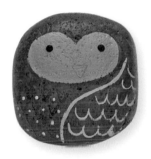

5 用黑色3D勾線筆畫小黑點勾出眼睛，再畫黃色的鳥喙。你也可以在貓頭鷹的身體羽毛上畫些黃色斑點。

6 在鵝卵石背面畫上一些淡藍色的羽毛，然後在底部補上尾巴。顏料乾了之後，給整顆石頭塗上保護漆。

咕！咕！

< 和藹可親的貓頭鷹

讓石頭形狀來激發創意，畫出獨特的貓頭鷹或其他動物。這顆石頭形狀奇特，適於繪製這種有著俄羅斯娃娃風格的貓頭鷹。

博學的老貓頭鷹 >

這隻貓頭鷹似乎能說幾句至理名言。它的眼睛周邊有黑圈與白線，所以顯得更大，也讓它看起來更聰明！

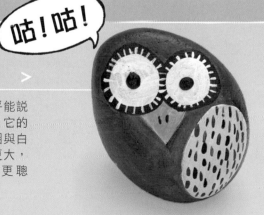

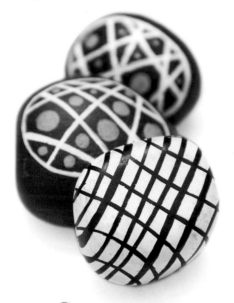

線條變變變

畫直線來創造迷人圖案,將這些圖案與你的石頭配搭。在石頭上畫平行直線或交錯直線,打造屬於個人的風格!

所需工具

- ☑ 圓形鵝卵石
- ☑ 濕布
- ☑ 黑色、白色與黃色壓克力顏料
- ☑ 畫筆
- ☑ 白色粉筆
- ☑ 保護漆

1 選擇光滑的圓形鵝卵石,用濕布擦乾淨。

2 把整顆石頭塗成黑色。你可能要先畫一面,等顏料乾了之後,再畫另一面。

3 用粉筆在石頭的正面畫一個圓圈。

4 用小號畫筆沾上白色顏料,沿著粉筆線描邊。

玩變化　試著畫這些直線圖案！

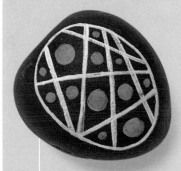

討喜紅色
把黑色底色換成喜氣紅色，可讓人眼睛為之一亮。

保留原味
只彩繪石頭的中央，旁邊露出石頭的天然色澤。畫出各種顏色的直線，並在圓圈外圍點上白點，營造畫龍點睛之妙。

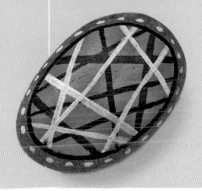

黑白網格
畫出環繞整顆石頭的黑色線條。黑白對比能營造優雅的氛圍，但也別忘了嘗試別種顏色，看能夠產生何種效果。

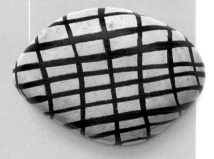

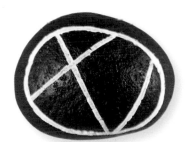

5 在圓圈內畫幾條彼此交錯的白線。

6 繼續畫交錯的白線，直到整體構圖達到平衡狀態。

7 在線的中間畫些大小不同的黃點。等顏料乾了之後，塗上一層保護漆。

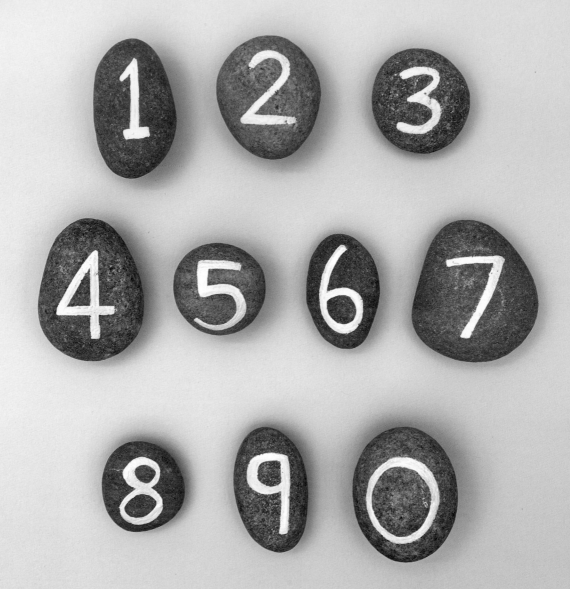

字母與數字

你可以在石頭上畫字母或數字，然後把它用在各種場合。你可以畫出獨特的地名（請參閱第112～113頁），或者拼出人名後將石頭掛在臥室門口，甚至用它來教小孩玩數學或拼字遊戲。不妨參照這裡的石頭圖案，發揮想像力，玩出自我風格的字型。

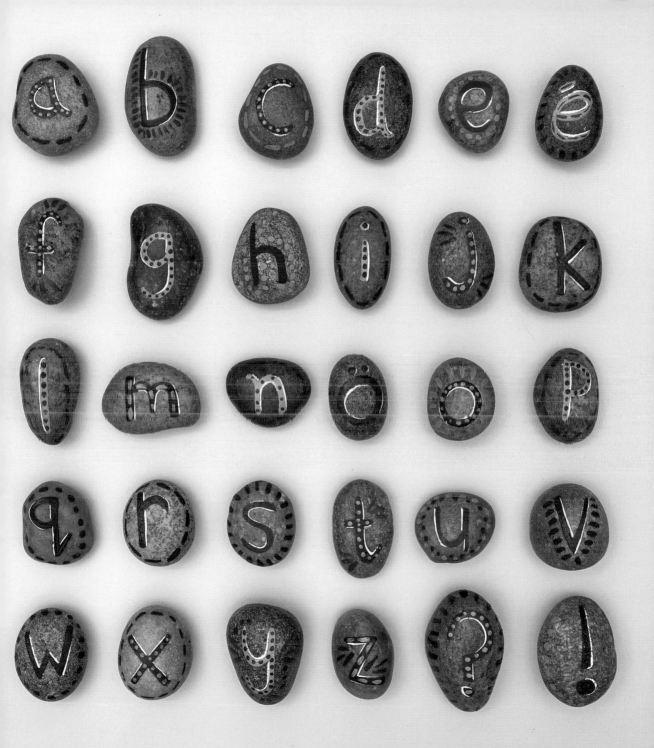

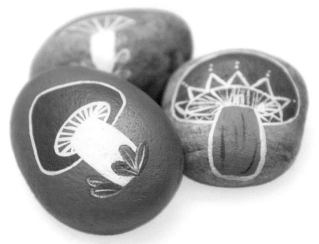

所需工具

- ☑ 圓形鵝卵石
- ☑ 濕布
- ☑ 白色粉筆
- ☑ 白色、黃褐色與綠色壓克力顏料
- ☑ 畫筆
- ☑ 白色麥克筆（選配）
- ☑ 保護漆

蘑菇天地

蘑菇有各種形狀、大小、模樣與顏色，畫起來很有趣。你可以天馬行空，盡情發揮想像。何不在你的花園邊擺一圈彩繪蘑菇的鵝卵石？

1 選擇光滑的圓形鵝卵石，用濕布擦乾淨。

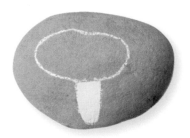

2 用白色粉筆畫一個水平的橢圓形，當作蘑菇頭。在稍偏一側的地方畫菌柄，然後把它塗滿白色。

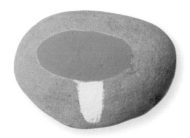

3 把蘑菇頭塗滿黃褐色。

玩變化　試著畫這些有趣的蘑菇

擁抱綠色
塗上綠色的底色。你可以稍微改變蘑菇顏色，同時添加白邊。你也可以換其他的底色。

迷幻蘑菇
釋放想像力，在蘑菇頭內畫三角形與抽象圖案，畫愈多愈好！

童話毒菇
這是使用兩顆鵝軟石的好時機。混合搭配各種彩繪石頭，創造出帶有民間傳說色彩的迷人毒菇。

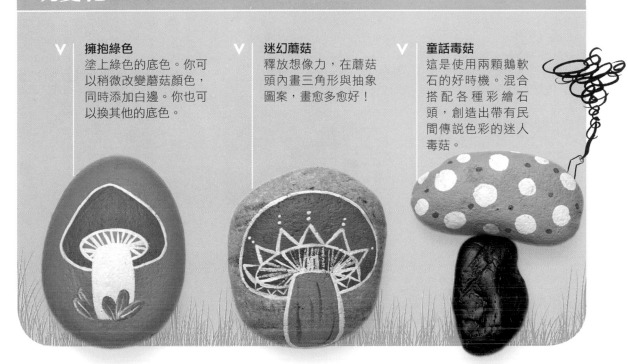

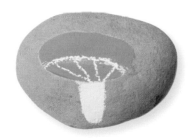

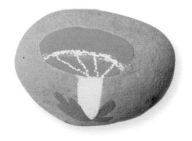

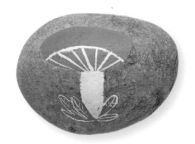

4 用粉筆畫「菌褶」，代表蘑菇頭的內部。

5 在菌柄底部的旁邊畫些綠色的葉子或草。

6 用白色麥克筆或用小號畫筆沾白色顏料，再描一次蘑菇頭的菌褶，並替綠葉補上細節。等顏料乾了之後，塗上一層保護漆。

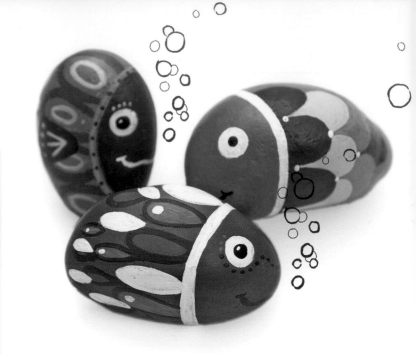

所需工具

☑ 橢圓形鵝卵石
☑ 濕布
☑ 粉筆
☑ 畫筆
☑ 青綠色、深藍色、淺藍色、黃褐色與白色壓克力顏料
☑ 黑色麥克筆（選配）
☑ 保護漆

離水的魚

魚充滿了活力，有各種有趣的特徵與顏色。拿起畫筆和石頭，彩繪你喜歡的魚！將畫好的石頭跟第30～31頁、第66～第67頁，以及第96～97頁的作品搭配，創造新奇有趣的海底世界。

1 選擇光滑的橢圓形鵝卵石，先用濕布擦乾淨，塗上一層青綠色顏料，如果顏色不夠深，再塗一層。先塗一面，風乾後再塗另外一面。

2 用粉筆在石頭「前方」畫一條曲線，留下三分之二的地方畫魚鱗。畫出魚眼及四排魚鱗。如果石頭夠大，可多畫幾排魚鱗。

3 第一排魚鱗塗深藍色。

玩變化　這些可愛的魚會讓你愛上牠們

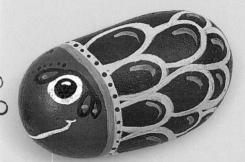

扁平魚

魚有各種形狀與大小。把石頭翻轉過來,彩繪出圖中瘦高的扁平魚。在魚鱗與其它圖案之間畫一個小魚鰭。

四海游俠

除了裝飾魚鱗,也可以給魚眼加點變化,畫上斑點等裝飾圖案。

泡泡河豚

這條魚有各種顏色的鱗片,眼睛也有裝飾圖案,感覺特別夢幻。

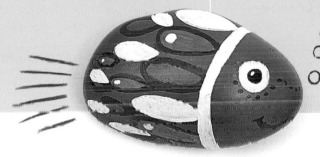

4 第二排魚鱗塗淺藍色,第三排塗黃褐色,最後一排塗深藍色。

5 用白色顏料先畫一條直線來區隔魚臉與魚鱗,然後畫上白色的魚眼,最後再替魚鱗加上白點。

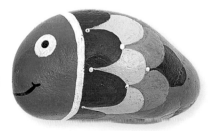

6 用黑色的顏料或麥克筆點上魚眼珠,並且畫上笑嘴。等顏料全部乾了之後,塗上一層保護漆。

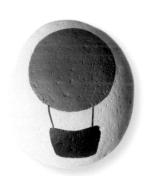

飛上天！

從《環遊世界80天》到《綠野仙踪》，熱氣球充滿了懷舊魅力。畫在石頭上的熱氣球很迷人，最棒的是，它很容易畫。何不妨參照這些圖案來激發創意？

所需工具

- ☑ 圓扁形鵝卵石
- ☑ 濕布
- ☑ 淺藍色、紫色、深紅色、黑色、青綠色、藍色與白色壓克力顏料
- ☑ 畫筆
- ☑ 鉛筆
- ☑ 保護漆

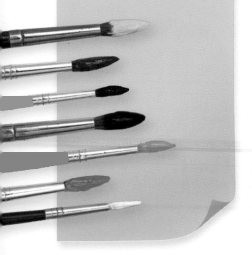

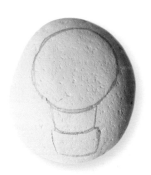

1 選擇圓扁形鵝卵石，用濕布擦乾淨。給整顆石頭塗上一層淺藍色。先塗一面，然後風乾，接著塗另外一面。用鉛筆在上半部畫一個大圓圈，然後在底部畫一個方形當作柳條筐。最後，畫兩條細線來連結這兩個圖案。

2 把氣球塗滿鮮紫色，把柳條筐塗滿深紅色，然後用黑色顏料描那兩條細線。

玩變化 讓石頭藝術一飛衝天

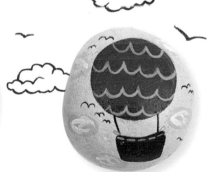

∧ 復古風熱氣球

這個可愛的熱氣球有
復古風味。多畫幾條
黑線，把氣囊與柳條
筐連結起來。

∧ 皇家熱氣球

你可以隨心所欲彩繪
熱氣球！把氣球塗上
亮麗的金色，再加上
裝飾圖案，讓你的熱
氣球看起來別出心
裁、與眾不同。

< 搖滾風熱氣球

這個有趣的立體熱氣球用兩個鵝
卵石組成。你可用奇形怪狀的方
形鵝卵石來組成熱氣球，把其中
一個當作柳條筐！

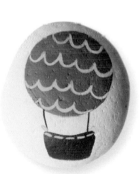

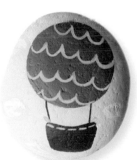

3 在熱氣球上畫青綠色的波浪
　　線條，在柳條筐頂部畫青綠
色的虛線。

4 用藍白兩色，在熱氣球旁邊
　　的背景天空畫幾片雲。

5 畫一些翱翔天空的飛鳥。等
　　顏料乾了之後，塗上一層保
護漆。

> **創意點點**

在石頭上畫滿圓點！不妨畫出
不同大小的圓點，甚至可以畫
出各種顏色的圓點來營造不同
的效果。

< **簡簡單單的條紋**

要畫這種圖案，手要很穩。不
過，這種圖案還是很容易畫！
你可畫粗細不同的條紋，有些
很細，有些很粗，營造出多變
的效果。

> **絲絲線線**

用小號畫筆來畫好幾排小線
條，線條可粗可細。這種圖
案看似簡單卻很迷人。

簡單就是美

如果你崇尚極簡主義，那就來對地方了！畫古
怪的圖案很有趣，但你也可以重複運用簡單的
線條來創造令人驚艷的圖案。不妨用最簡單的
色彩與形狀，細心且穩穩彩繪出迷人作品，讓
人看了不禁讚一聲「哇」！

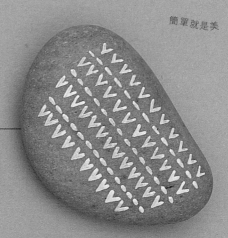

> **細筆塗鴉**

用小號畫筆間隔畫幾排虛線
與三角形，可以彩繪出精緻
的圖案。

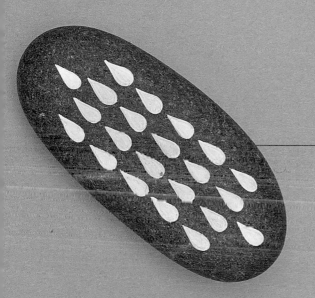

< 雨滴紛飛

整排白色雨滴看起來很漂
亮。你也可以隨意調整雨滴
的位置。記得用尖細的畫筆
來畫雨滴！

> **小三角**

三角形很容易畫，畫出的幾
何圖形也非常迷人。不妨畫
些大小不一的三角形，營造
不同的效果。

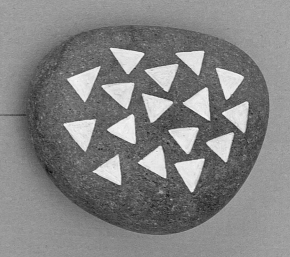

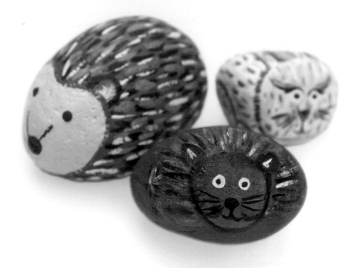

所需工具

- ☑ 圓形鵝卵石
- ☑ 濕布
- ☑ 白色粉筆
- ☑ 淺粉紅色、褐色、深褐色、白色與黃褐色壓克力顏料
- ☑ 畫筆
- ☑ 黑色3D勾線筆
- ☑ 保護漆

石頭寵物

鵝卵石有各種形狀，可用來彩繪許多活潑生動的動物。你可以彩繪整顆石頭，創造出立體動物來當作自己的石頭寵物。

1 選擇圓形的鵝卵石，用濕布擦乾淨。先用粉筆畫出刺蝟的臉部輪廓，然後塗上淺粉紅色。

2 把身體部位塗上淺褐色，當作尖刺的底色。

3 在刺蝟的身體上畫深褐色的短線來代表尖刺。不必把線條畫得很整齊。

玩變化 逗人撫愛的可愛動物

寶貝兔 >

可用鵝卵石畫出可愛的兔子。在石頭的整個頂部畫出長長的兔耳朵，也別忘了在石頭後面加上一小撮蓬鬆的尾巴。

小獅王

無論你要把獅子彩繪得威武可怕或親切迷人，記得用不同深淺的顏色來畫鬃毛，營造出層次感或繪出陰影。別忘了畫尾巴。

< **別去惹貓咪**

讓石頭激發你的想像！可以把這顆石頭彩繪成窩在火爐旁呼呼大睡的貓咪。你可以根據石頭形狀來補上尾巴、腿和爪子。

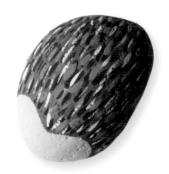

4 補上白色與黃褐色的尖刺，即使蓋住一些深褐色的刺也沒有關係，因為這樣可以營出造層次感。

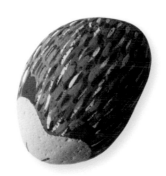

5 畫一對褐色的耳朵，然後用同樣顏色勾勒鼻子外形。

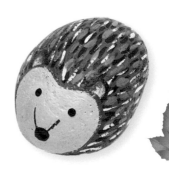

6 在耳朵上用棕色與白色顏料補上細節。最後，使用3D勾線筆來畫出大鼻子與一對圓滾滾的眼睛。等顏料乾了之後，塗上一層保護漆。

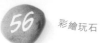

凸眼怪物

你可隨意畫出任何模樣的石頭怪物。有些石頭長得奇形怪狀，你不知如何處理的話，就把它們拿來畫怪物。給石頭怪物貼上凸眼，讓每隻怪物都有自己的個性。

所需工具

- ☑ 鵝卵石
- ☑ 濕布
- ☑ 青綠色、綠色與白色壓克力顏料
- ☑ 畫筆
- ☑ 白色粉筆
- ☑ 黑色麥克筆（選配）
- ☑ 保護漆
- ☑ 金魚眼
- ☑ 白膠（選配）

玩變化 彩繪暴眼怪物

淘氣的怪物 ▶

你可以用其他材料來裝飾石頭，譬如給怪物加上一對毛耳朵。不妨隨意調整牙齒與耳朵，畫多少或貼多少都沒關係！

1 先用濕布把石頭擦乾淨，塗上一層青綠色顏料。先塗一面，風乾後再塗另外一面。如果顏色不夠深，再塗一層。

2 畫筆沾點綠色，隨意在石頭各處塗點顏色。

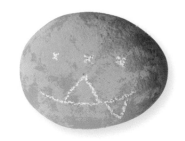

3 用粉筆描出彎彎的嘴型，然後畫兩顆上下交錯的尖牙。再用粉筆點出眼睛的大概位置。

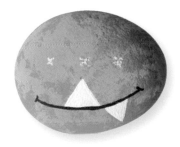

4 把尖牙塗滿白色。顏料乾了以後，用麥克筆描出嘴巴。

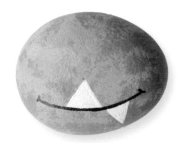

5 讓顏料風乾，然後擦掉殘留的粉筆線條，最後再塗上一層保護漆。

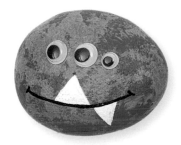

6 保護漆乾了以後，貼上3只金魚眼。可在眼睛背面貼上白黏膠或塗上白膠，讓圓眼睛黏住石頭。

邪惡的怪物 >

何不打造一隻獨眼怪？就算加了白色尖牙，這隻笑臉怪還是不很嚇人。

大魔王 >

在石頭上亂塗各種鮮豔的顏色。你可以用大石頭來嘗試這種畫法。只要貼上不同大小的眼睛，怪物看起來就會很可怕。

吼！

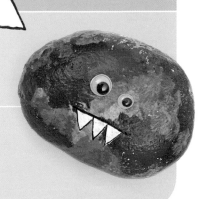

所需工具

- ☑ 橢圓形鵝卵石
- ☑ 濕布
- ☑ 青綠色、紅色、黃色、
 黑色與藍色壓克力顏料
- ☑ 白色粉筆
- ☑ 畫筆
- ☑ 保護漆

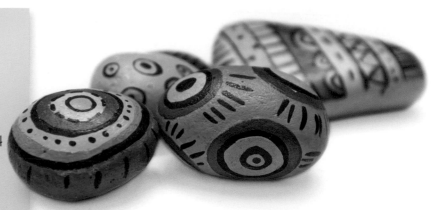

五顏六色普普風

本頁的圖案構想源自於普普藝術（pop art），用色鮮豔富麗，造型簡潔大膽，更有醒目的黑色線條。如果你熱愛藝術與色彩，鐵定會愛上這種設計。請大膽發揮創意，描繪普普藝術圖案來創造迷人的石頭藝品。

1 選擇光滑的橢圓形鵝卵石，先用濕布擦乾淨。

2 用粉筆畫兩條彎彎的平行線，構成一條環繞石頭的帶狀。

3 卜半部塗成青綠色，中間的帶狀塗上紅色。如果色澤太淡，再塗一層顏料。

玩變化 讓豔麗的色彩富有變化

彩色輪子
畫出許多同心圓，就可呈現完美的普普藝術圖案。要用鮮豔的色彩去彩繪圖案，但別忘了描輪廓。

催眠圖案
若用鮮豔的原色去畫同心圓，就可營造醒目的圖案。描上黑邊之後，看了會讓人頭暈目眩。

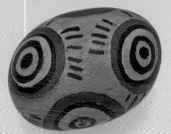

墨西哥嘉年華
在三角形的鵝卵石上彩繪鮮豔的三角形、半圓形、色點與條紋，展現十足的墨西哥風味。

噢咿！

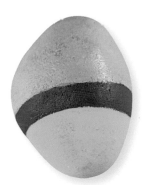

4 上半部塗成黃色。

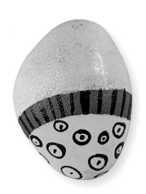

5 顏料乾了以後，先在青綠色的區塊畫一些黑色圈圈，然後在紅色條帶上畫垂直的短線。

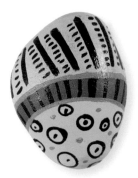

6 在黃色的區塊畫上更粗、更長的黑線，並沿著黑線加上成排黑點。沿著紅色條帶描出兩道藍線。你也可以在黑色圓圈的周圍畫一些藍點。等顏料乾了之後，塗上一層保護漆。

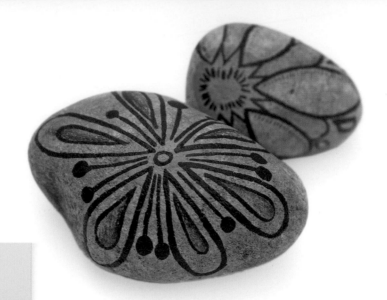

所需工具

- ☑ 大顆灰色鵝卵石
- ☑ 濕布
- ☑ 紫色與黑色壓克力顏料
- ☑ 白色粉筆
- ☑ 畫筆
- ☑ 鉛筆
- ☑ 黑色麥克筆（選配）
- ☑ 保護漆

繁花盛景

畫些獨特時尚的花朵，就可創造美麗的石頭藝品。只要搭配兩種顏色並用鉛筆描邊，馬上便能畫出迷人圖案。選擇你所愛的花朵和色彩，展現自我。

1 選擇大顆灰色鵝卵石，先用濕布擦乾淨。在中間畫一個紫色圓圈。

2 顏料乾了以後，先用粉筆在紫色圓圈的中央畫一個點，然後以這個點為核心，畫出花瓣，花瓣與花瓣之間要留點空隙。

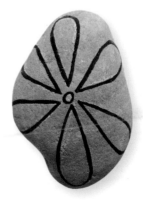

3 用黑色顏料或麥克筆描出中央圓點與六片花瓣。

玩變化 彩繪各種美麗花朵

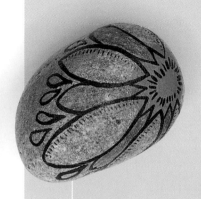

蒲公英
在花瓣內多畫一些線條。
用鉛筆給花朵添加陰影。

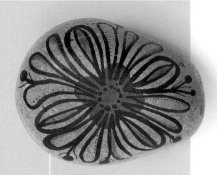

美麗的花瓣
讓花瓣靠得更緊，
並在花朵中心畫上
不同形狀的圖案。

勿忘我
讓核心圓圈偏向石頭的一
側，便可畫出花朵的一部
分。然後，從核心圓圈開
始畫花瓣。

4 在花瓣之間畫1～2條黑色長
 線，並在線的末端畫上黑
點。

5 在每片花瓣的內部再畫一片
 黑色花瓣，並且讓顏料風
乾。

6 用鉛筆輕輕塗內層的花瓣。
 最後，塗上一層保護漆。

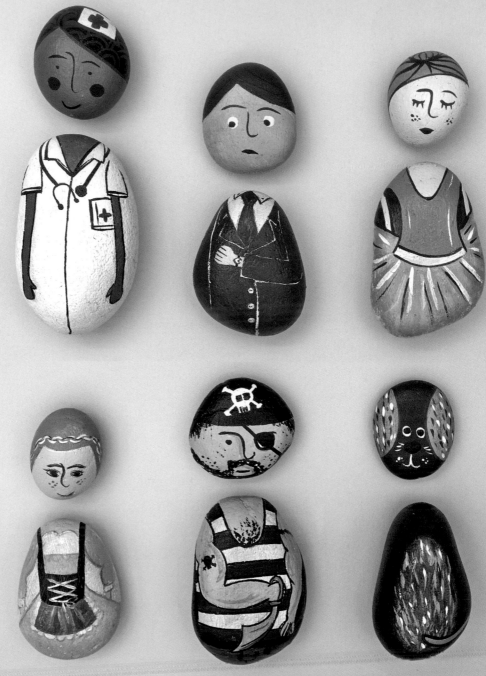

換裝娃娃

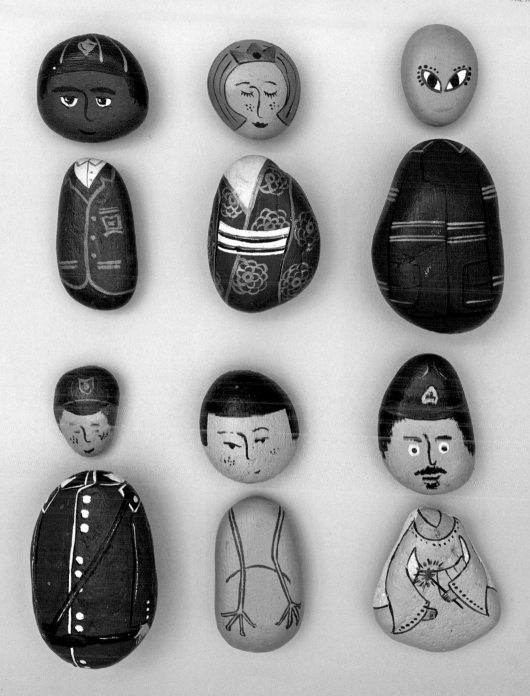

組成石頭玩偶超級有趣。選擇較大、較長的鵝卵石當身體,較小、較圓的鵝卵石當頭部。你可以不斷給他們更換服裝,也能夠隨意配搭頭部與身體,組合出風趣怪異的玩偶!

秋葉片片

不妨從大自然汲取靈感，彩繪美麗的鵝卵石來裝飾家裡或花園。你可以用紅色、黃色與棕色來畫出典型的秋葉，偶爾不妨也在樹葉上畫毛毛蟲，或者用鮮豔的色彩畫出簡單的抽象圖案。若想畫沉穩簡潔的樹葉，請參見第32～33頁的圖案。

所需工具

- ☑ 鵝卵石
- ☑ 濕布
- ☑ 鉛筆
- ☑ 黃色、紫紅色與黑色壓克
- ☑ 力顏料
 黑色麥克筆（選配）
- ☑ 畫筆
- ☑ 保護漆

1 選擇光滑的鵝卵石，用濕布擦乾淨。用鉛筆在石頭中央畫出樹枝狀圖案。

2 接著，沿著樹枝畫出樹葉，這片葉子幾乎要占滿石頭的表面。

玩變化 把樹葉畫得更迷人可愛

步入春天 >

想像另一個季節，用綠色、紫色、白色與紫紅色去彩繪迷人的樹葉。盡情畫出專屬於你的植物！

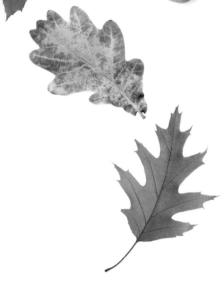

3 把樹葉塗成黃色，其餘部分塗滿紫紅色。

4 用黑色顏料或麥克筆重描樹枝。然後，沿著每根樹枝畫一些短線。

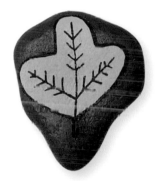
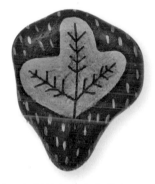

5 用黑色顏料或麥克筆描摹黃色樹葉的輪廓並把底部的梗加粗，使其更為醒目。

6 在樹葉旁邊畫上黃色線條或黃點，營造樹葉飄落的效果。等顏料乾了之後，再塗上一層保護漆。

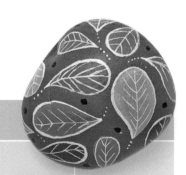

瓢蟲與樹葉 >

在簡單的綠葉上畫一隻爬行的瓢蟲。何不也畫些其他種類的昆蟲？

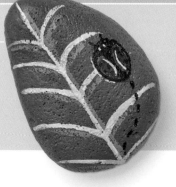

落葉歸根

在圓形的鵝卵石上畫滿不同顏色的樹葉。用黑色或白色去描樹葉的輪廓，讓它們更為醒目。你也可以用不同的顏色來畫樹葉，請盡情發揮想像！

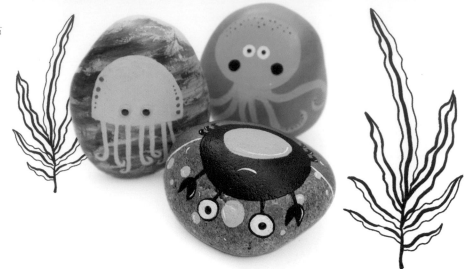

超可愛的海洋生物

何不畫些可愛的海底生物，豐富你的海底世界？告訴各位一個訣竅：用鮮豔的色彩去畫海洋生物的模樣。加些氣泡，塗上深淺不一的藍色顏料，海底生物就會栩栩如生。彩繪完成的作品可以跟第30～31頁、第48～49頁，以及第96～97頁的作品搭配，創造屬於你的深海世界。

所需工具

- ☑ 橢圓形鵝卵石
- ☑ 濕布
- ☑ 鉛筆
- ☑ 青綠色、淺紫色與深紫色
 壓克力顏料
- ☑ 畫筆
- ☑ 保護漆
- ☑ 金魚眼
- ☑ 白膠

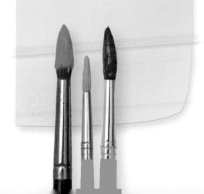

1 選擇橢圓形鵝卵石，用濕布擦乾淨。用鉛筆描出海馬的基本模樣。分別在中間偏上以及它下面偏左的位置畫兩個圓圈。然後，畫一個喇叭狀的嘴巴。

2 接著，把頭部與肚子用線連起來，然後在石頭底部附近畫一條螺旋尾巴。

玩變化　替你的海洋動物園彩繪可愛的動物

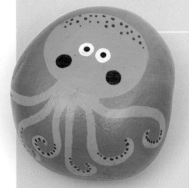

〈 池中章魚

記得要強調章魚的主要特徵。它有個大圓頭與許多捲曲的觸手，只要畫出這兩點，你彩繪的章魚就會很棒！記得畫一對紅潤的臉頰，還要在頭部畫一些斑點。

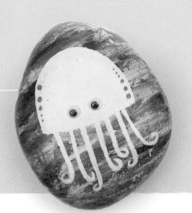

快樂夾夾蟹

先在石頭中央畫一個大橢圓形，然後在兩旁畫小腳與蟹螯，最後在頂部畫一對突出的眼睛。你可以描繪這對眼睛，或者乾脆貼上圓眼睛，這樣會營造不同的視覺效果。

水母漂漂樂 〉

畫水母簡單又有趣，先畫一個半圓，然後再畫許多細長觸鬚即可。一開始最好用不同深淺的藍色來塗滿整塊石頭。然後加點白色顏料來描繪真實的海底景象。

3 除了肚子以外，把整隻海馬都塗成青綠色。

4 把肚子塗成淺紫色。畫一個三角形當作背鰭，然後在頭頂畫3～4個尖角。

5 在圓滾滾的肚子與背鰭上畫一些深紫色的條紋。

6 在海馬旁邊畫一些泡泡，等顏料乾了之後，塗上一層保護漆。最後，貼上金魚眼。可利用眼睛背面的自黏膠或塗上白膠，讓圓眼睛可以黏住石頭。

輕如鴻毛

一噸羽毛和一噸岩石，哪個較重呢？把輕盈的羽毛畫在沉重的石頭上，這個想法非常有趣。羽毛輕飄飄，外形分明而獨特，把它彩繪出來，創造美麗的石頭飾品。

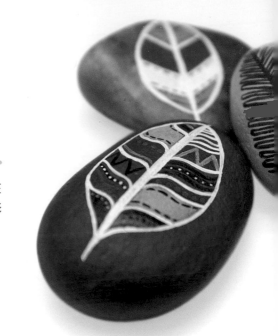

所需工具

- ☑ 圓形鵝卵石
- ☑ 濕布
- ☑ 白色粉筆
- ☑ 黃色、白色與深藍色壓克力顏料
- ☑ 畫筆
- ☑ 白色麥克筆（選配）
- ☑ 保護漆

1 選擇光滑的圓形鵝卵石，用濕布擦乾淨。用粉筆在石頭中央畫兩條垂直線，兩端要連起來。

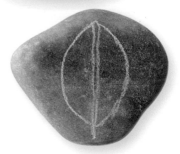

2 在中央線的兩側畫兩道弧線，描摹出羽毛輪廓。

3 再用粉筆沿著羽毛兩側各畫三條斜線。把最上方與最下方的區塊塗滿黃色。

4 其他的區塊則塗滿白色與深藍色。

玩變化 彩繪亮眼醒目的羽毛

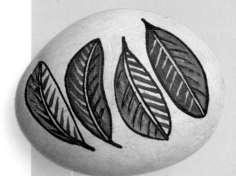

纖纖羽毛
只用兩種顏色來畫簡潔俐落卻生動有型的羽毛。輪廓描得愈細愈好。

漫天飛舞的羽毛
選擇一顆大的鵝卵石，在上頭彩繪幾片不同顏色的羽毛。如果你夠大膽，何不在羽毛上加點陰影？

5　用白色麥克筆或顏料描摹羽毛輪廓，再把中央粗線塗滿白色。

印地安圖騰羽毛
多畫幾個區塊與圖案，塗上顏色鮮豔的底色，彩繪出精緻的羽毛。你要馳騁想像，發揮創意！

6　最後，畫上一些細線與細點來裝飾區塊。等顏料乾了之後，塗上一層保護漆，這樣就畫好了一顆美麗的彩繪石頭。

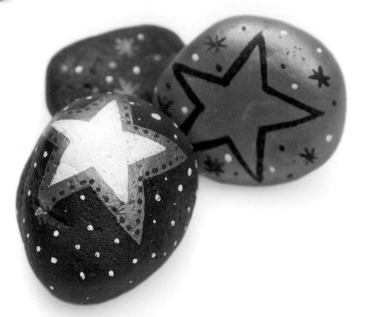

搖滾星星

你是否曾經對著夜空的第一顆星星許願？畫出你的幸運之星，讓它在石頭上閃閃發亮！畫星星最適合用金色或銀色，但其他顏色也不錯。

所需工具

- ☑ 圓形鵝卵石
- ☑ 濕布
- ☑ 深粉紅色、金色、白色與紫色壓克力顏料
- ☑ 畫筆
- ☑ 白色粉筆
- ☑ 保護漆

1 選擇光滑的圓形鵝卵石，用濕布擦乾淨。塗上一層深粉紅色顏料，先塗一面，風乾後再塗另外一面。

2 用粉筆畫一顆星星，讓它占滿整面石頭。

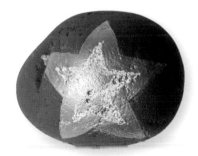

3 把星星塗滿金色。顏料乾了以後，用粉筆在金色星星的內部再畫一顆更小的星星。

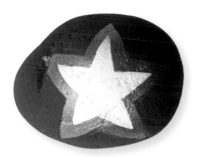

4　把小星星塗滿白色。

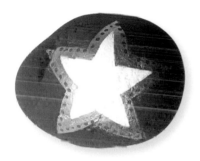

5　沿著金色星星的邊緣畫紫色圓點。

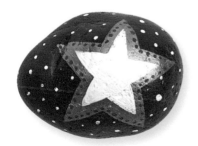

6　在星星周圍畫上白點。等顏料乾了之後，再塗上一層保護漆。

玩變化　彩繪裝飾用的星塵！

星光閃閃 >

這個圖案非常簡單，看起來卻很時髦！在黑底上沿著一個核心畫出許多散射的金色直線。這個圖案就像星號，非常搶眼奪目。

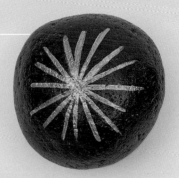

< 摘取流星

把一顆大鵝卵石彩繪成這顆金色星星。在金色的底色上畫一個巨大的紫色星星，然後在周圍畫些小星星。

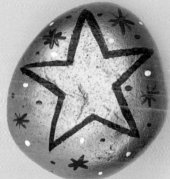

燦爛星夜 >

何不在石頭上畫出形狀各異、顏色不同的星星？如果石頭是深色的，自然就能營造出銀河氛圍！

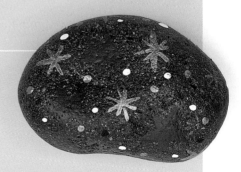

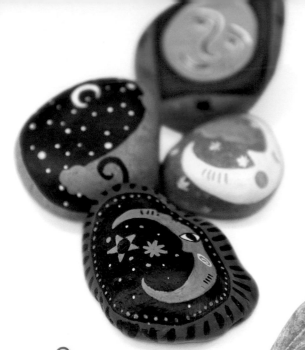

月亮上的臉

利用石頭彩繪藝術捕捉月亮。把畫好的石頭跟第70～71頁與第74～75頁的作品配搭,創造一組天際圖案,或者當作象徵性的標誌。

所需工具

- ☑ 圓形鵝卵石
- ☑ 濕布
- ☑ 白色粉筆
- ☑ 青綠色、紅色、黃褐色、白色與黑色壓克力顏料
- ☑ 畫筆
- ☑ 黑色麥克筆(選配)
- ☑ 保護漆

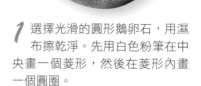

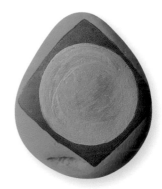

1 選擇光滑的圓形鵝卵石,用濕布擦乾淨。先用白色粉筆在中央畫一個菱形,然後在菱形內畫一個圓圈。

2 把菱形外部塗滿青綠色,菱形塗成紅色,圓圈塗成黃褐色。

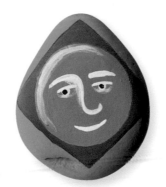

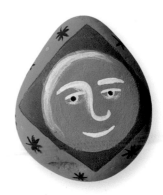

3 以小號畫筆沾取一點白色顏料,描出眼睛、鼻子與嘴巴,就有了月亮的臉。然後,點上兩個黑眼珠。

4 在青綠色的區塊畫些黑色星星與黃褐色的點。

玩變化 登陸創意十足的月球

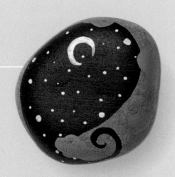

月球的陰暗面 >

讓暗夜布滿繁星，並在上方畫一小輪彎彎的弦月。然後，在石頭邊緣畫些雲彩，營造超現實的月球景象。

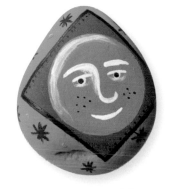

5 用黑色顏料或麥克筆描暈鑽石邊緣，使其突顯出來。在月亮的臉上加點雀斑。

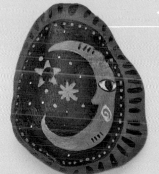

< 藍月不藍

這個圖案完美搭配了橘色與藍色。給月亮畫一顆大眼睛，並在臉頰上畫個螺紋。

ZZZZZ

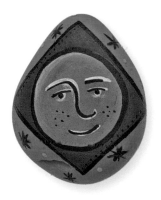

6 如果你覺得圖案不夠醒目，可以用黑色顏料或麥克筆再描一次臉上的五官。等顏料乾了之後，塗上一層保護漆。

墜入夢鄉 >

畫點雲彩、星星與沉睡的新月，營造一幅夢幻景象。

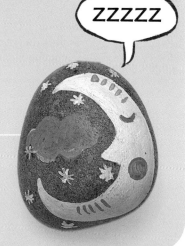

所需工具

- ☑ 圓形鵝卵石
- ☑ 濕布
- ☑ 白色粉筆
- ☑ 黃色、青綠色、白色與紅色壓克力顏料
- ☑ 畫筆
- ☑ 白色麥克筆（選配）
- ☑ 保護漆

陽光普照

讓你彩繪的鵝卵石閃閃發光，也讓你的家庭或花園洋溢著幸福與光明。不妨畫些太陽、月亮（參見第72～73頁）與星星（參見第70～71頁），把它們排在一起展示。

1 選擇光滑的圓形鵝卵石，用濕布擦乾淨。先用粉筆畫個橫越中央的半圓，然後沿著弧線依序畫出三角形的太陽光線。

2 把太陽塗成黃色，外部區塊塗成青綠色。

玩變化 畫些活潑的太陽圖案，讓你鎮日笑容滿面

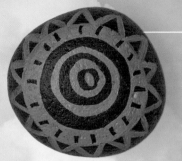

< 一束陽光

這顆大太陽光芒四射，有一種印地安圖騰的味道。如果你喜歡抽象圖案，可以用其他顏色來彩繪。何不把太陽塗成藍色呢？

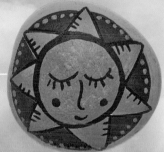

太陽出來了 >

給太陽塗上鮮艷的顏色並描上黑邊，讓它光芒四射、出眾醒目。

白雲浮日

讓白雲環繞太陽，創造超現實景象。這是夢幻夏季的某一日。

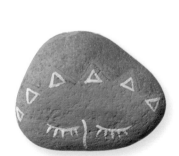

3 用白色顏料或麥克筆來畫出太陽的眼睛與鼻子，然後畫些白色的三角形，用來裝飾太陽光線。

4 將小號畫筆沾紅色顏料，在青綠色的區塊上畫圓圈。

5 最後，替畫好的圖案描白邊。等顏料乾了之後，塗上一層保護漆。

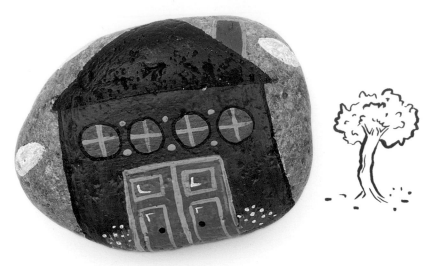

甜蜜的家

這兩間寫實的房子色彩鮮
豔，看起來很漂亮。你可
以隨意變換屋頂樣式、門
窗的形狀與顏色，愛怎麼
畫就怎麼畫！不妨在門邊
畫些植物，或是在石頭上
彩繪你夢想的房子。

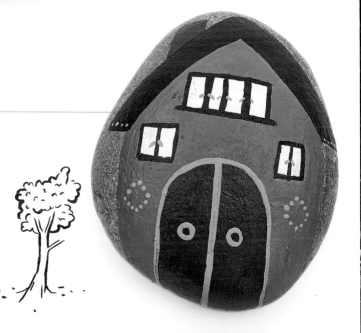

石頭住宅

當個建築師，自行設計房子！你可以畫夢想中
的房子或自己的家，甚至於白宮，從中享受無
窮的樂趣。大顆鵝卵石適於畫建築，你甚至可
以造一整個村落。這種創作很有趣，大人小孩
皆適宜。

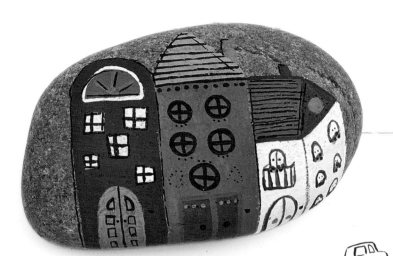

< 萬象街景

你可以用非常大顆的扁平鵝卵石來畫房子。將3棟（甚至更多棟的）房子排在一起，每棟房子的高度、寬度與顏色都不同，以此營造活潑生動的效果。你甚至可以彩繪熟悉的地標與建築，描繪出著名城市的天際線。

> 泡泡屋

這些泡泡屋很容易畫，但是看起來很可愛。你可以畫一系列這種房子，然後打造一整個村落。可以親子一起彩繪，把畫好的石頭擺在窗台、桌上或架上，當作新奇有趣的裝飾品。

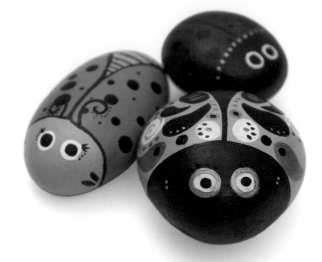

所需工具

- ☑ 橢圓形鵝卵石
- ☑ 濕布
- ☑ 黃色、橘色、白色、紅色
 與黑色壓克力顏料
- ☑ 畫筆
- ☑ 白色粉筆
- ☑ 保護漆

亮眼的瓢蟲

在石頭上彩繪色澤鮮艷的小昆蟲，賦予它們生命。
這些小昆蟲很容易畫，因為它的翅膀占了身體的一
大部分。試著創造新奇獨特的作品。

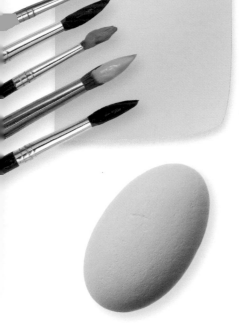

1 選擇光滑的橢圓形鵝卵石，先
用濕布擦乾淨，塗上一層黃色
顏料，先塗一面，風乾後再塗另
外一面。如果顏色不夠深，再塗
一層。

2 用粉筆描圖。先在石頭正中
央畫一條直線，然後在石頭
頂部附近分岔，畫出瓢蟲翅膀。
再用粉筆畫一條線隔出頭部，並
且畫兩顆大大的眼睛。

3 把翅膀塗滿橘色，再把兩顆
圓圓的眼睛塗成白色。

玩變化　彩繪創意十足的瓢蟲

瘋狂的甲蟲
在石頭的兩面畫上不同的圖案。一面畫普通的瓢蟲，另一面則畫露出白色翅膀的瓢蟲。

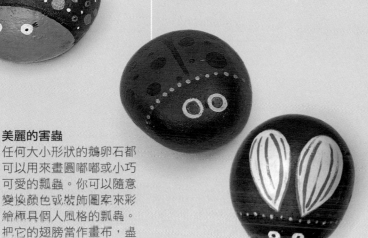

美麗的害蟲
任何大小形狀的鵝卵石都可以用來畫圓嘟嘟或小巧可愛的瓢蟲。你可以隨意變換顏色或裝飾圖案來彩繪極具個人風格的瓢蟲。把它的翅膀當作畫布，盡情發揮想像！

浪漫的瓢蟲
釋放你的想像去裝飾瓢蟲翅膀：加螺旋紋路、斑點與色彩豐富的圖案。不妨裝飾瓢蟲的眼睛，替它加上睫毛或在眼周附近畫些黑點。

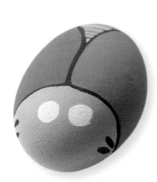

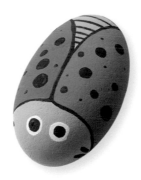

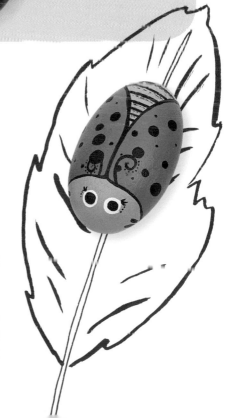

4 用紅色細線描出翅膀的輪廓，並在瓢蟲尾部畫幾條水平線。然後，在它的臉部兩側畫上小小的花瓣圖案。

5 在翅膀上畫大小不同的黑點，並且點上黑眼珠。

6 最後，在兩個翅膀上各畫一道螺旋狀的觸角，給眼睛加上睫毛。等顏料乾了之後，塗上一層保護漆。

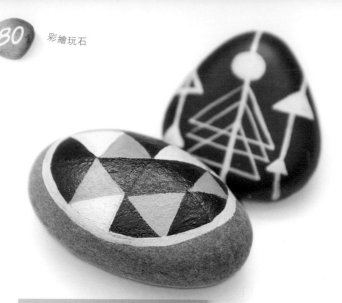

所需工具

- ☑ 橢圓形鵝卵石
- ☑ 濕布
- ☑ 白色粉筆
- ☑ 紅色、棕色與白色壓克力顏料
- ☑ 畫筆
- ☑ 白色麥克筆
- ☑ 保護漆

創意三角形

可以在鵝卵石上畫出美麗的三角形，讓尖銳的圖案與圓滑的石頭形成有趣的對比。此外，三角形可以單獨運用或與其他形狀搭配，組合出巧妙的幾何圖案。

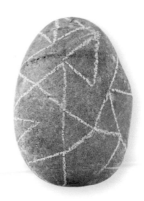

1 選擇光滑的橢圓形鵝卵石，用濕布擦乾淨。用粉筆在石頭上隨便畫一個三角形，從哪裡開始畫圖都沒關係。

2 再畫一個三角形，讓其中一個尖角碰觸第一個三角形的尖角。這個圖案看起來會像個蝴蝶結。

3 重複去畫這種圖案，讓三角形彼此相連。

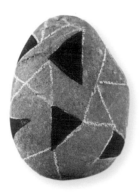

4 把某些三角形塗滿紅色，其餘的三角形先不塗顏色。

5 把其餘的三角形塗滿白色與棕色。

6 用白色麥克筆在每一個紅色三角形上畫一個內三角形。等顏料乾了之後，再塗上一層保護漆。

玩變化 嘗試畫這些三角形

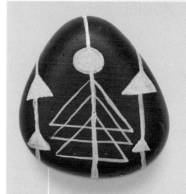

簡單的幾何
只用一種顏色與白色麥客筆，便可畫出簡單卻醒目的幾何圖案。先畫三條垂直線，然後沿著線畫些三角形。三角形的鵝卵石就適合畫這種圖案。

原始味道
用點、線與圓來配搭三角形，可創造出這種原始古老的三角形圖案。

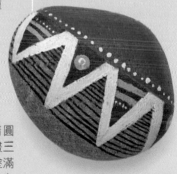

三角形鑲嵌鋪面
在石頭正面畫一個橢圓形，然後在內部重複畫三角形圖案。把三角形塗滿各種顏色，色彩種類愈多愈好！

所需工具

- ☑ 圓形鵝卵石
- ☑ 濕布
- ☑ 白色粉筆
- ☑ 棕色、白色與黑色壓克力
 顏料
- ☑ 畫筆
- ☑ 黑色3D勾線筆
- ☑ 保護漆

喜歡的動物

每個人都有最喜愛的動物,無論它是寵物、兒時喜歡描繪的動物、甚至認為可代表自己的動物!在石頭上彩繪動物很有趣,畫出的作品也很迷人,不必特地去尋找形狀像立體動物的石頭。

1 選擇光滑的圓形鵝卵石,用濕布擦乾淨。用粉筆在中央畫一個長方形,然後在底部加上三角形來勾勒狐狸的臉。

2 在長方形頂部加兩個三角形當耳朵,然後在底部的三角型兩旁畫兩個臉頰。這就是狐狸的基本輪廓。

3 畫好輪廓之後，先把臉塗滿
棕色，再把臉頰塗滿白色。

4 用白色顏料，在狐狸的耳朵
上畫兩個更小的三角形，並
且描出一對圓圓的眼睛。

5 用黑色3D勾線筆來畫眼珠
以及一個大鼻子。再用黑色
顏料或畫筆加上鬍鬚。等顏料乾
了之後，擦掉仍可看得見的粉筆
痕跡，再塗上一層保護漆。

玩變化 你最喜歡什麼動物？

粉紅豬 >

胖嘟嘟的豬有點臭卻
很可愛，而且很容易
畫！用深色的鵝卵石
來彩繪豬，畫好的作
品就能更突出。

< 鱷魚先生

長形鵝卵石適合於
畫鱷魚，才畫得下
它的大嘴巴。

慢吞吞的烏龜

何不畫 整隻動物，就
像圖中的烏龜，不要只
畫一張臉？可以畫斑點
或圖案來裝飾龜殼。

頑皮的猴子 ∧

這隻頑皮的猴子很
容易畫。只要專心
畫出臉部的主要輪
廓，它馬上就活靈
活現。

咿咿

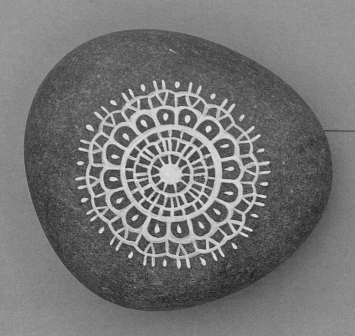

< 簡潔經典

這款圖案畫在較小、較圓的鵝卵石上會非常搶眼。用小號畫筆仔細描繪曼荼羅。中性色調看起來自然又時尚。如果你無法精準控制畫筆，不妨改用白色麥克筆來畫細線。

> 強烈的對比

把圓圈塗滿黑色，等顏料乾了以後，在上頭畫白色的曼荼羅。這種黑底白圖的設計非常醒目。

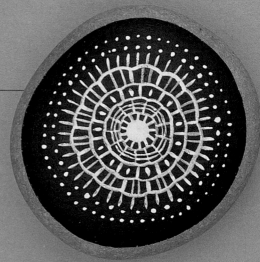

繪製曼荼羅

曼荼羅很美麗，圖案非常複雜。由於它是圓形圖，很適合畫在石頭上，但彩繪時要有耐心，手也要很穩。畫好的曼荼羅石頭藝品拿來擺在家裡，會讓你家蓬蓽生輝。

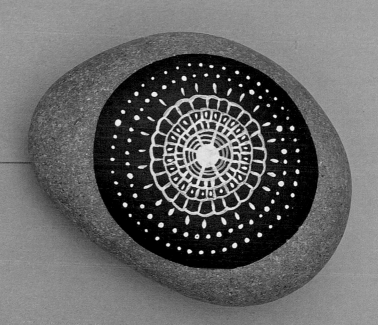

＞ 橢圓形上彩繪曼荼羅

如果你的鵝卵石是橢圓形，可以
先在中央畫一個黑圓圈，然後再
畫曼荼羅。讓邊緣的天然質地顯
露出來，使其跟圖案形成美麗的
對比。

＜ 圓與對稱圖形

找一顆大的深色石頭，畫上白
色圖案來構成美麗的對比。先
在中央畫個小圓圈，然後逐漸
加上直線、虛線與斑點，把一
些圖案連起來形成圓圈。畫好
的曼荼羅會很漂亮，可擺在書
架或壁爐上，當成美麗的裝飾
品，或者把它拿來當作美麗的
紙鎮。

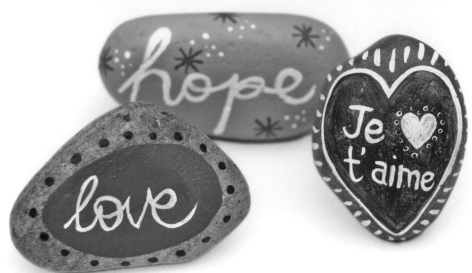

所需工具

- ☑ 兩顆橢圓形鵝卵石，要能容得下想彩繪的字
- ☑ 濕布
- ☑ 紅色、綠色與白色壓克力顏料
- ☑ 畫筆
- ☑ 白色粉筆
- ☑ 白色麥克筆（選配）
- ☑ 保護漆

傳情表心意

彩繪名字、文字或語錄的石頭都帶有特殊意義，可當作絕佳信物或貼心禮物。何不依照範例圖案，畫一對定情信物，一個送給愛人，另一個自己收藏？你也可以畫來自用，把它放在客廳的蠟燭旁當成擺飾，或者當作幸運符，放在皮包隨身攜帶。書寫體文字很難畫好，最好先用粉筆描繪字型再上色，這樣才不會出錯。

1 選擇合適的鵝卵石，用濕布擦乾淨。石頭要夠大，才容得下想彩繪的字。用白色粉筆在每顆石頭上畫一個橢圓形，讓它占滿大部分的空間。用互補卻不搭調的顏料來分別塗滿橢圓形。顏料乾了之後，輕輕抹去可看見的粉筆線。

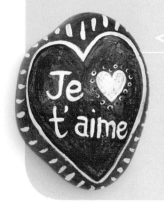

玩變化 彩繪貼心文字來問候別人

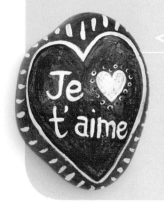

定情信物

你是否厭煩了市面上賣的情人卡？你要用獨特的方式表達愛意，創造完美的專屬禮物。別等到情人節，今天就去告白。

自製信物

你不必選什麼特定的時機彩繪石頭文字。何不創造帶來希望的信物，讓對方放在口袋，每天看到樂觀進取的信息之後就能充滿信心！

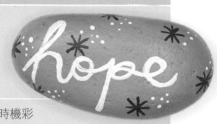

2 用粉筆在石頭上寫love（愛）與peace（和平）。粉筆寫錯可以隨時擦掉，所以盡量嘗試各種字體與樣式，無論是大寫或小寫、正楷或草寫，不要害怕！

3 用白色塗料或麥克筆沿著粉筆線描摹文字，讓字體更粗更亮。慢慢描，讓線條乾淨俐落。若有必要，再描一次。顏料乾了之後，輕輕抹去可見的粉筆線。

4 最後，用其他顏色在橢圓周圍畫些斑點或線條來裝飾圖案。等顏料乾了之後，塗上一層保護漆。

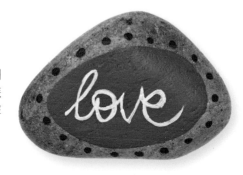
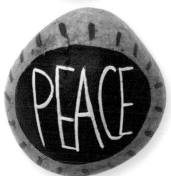

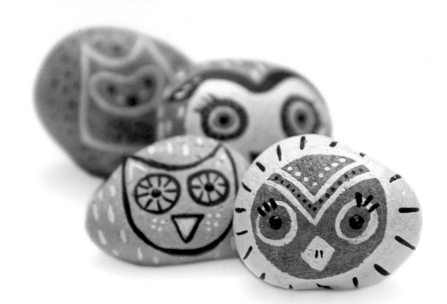

所需工具

- ☑ 圓形鵝卵石
- ☑ 濕布
- ☑ 白色粉筆
- ☑ 白色與黑色壓克力顏料
- ☑ 畫筆
- ☑ 黑色麥克筆（選配）
- ☑ 黑色3D勾線筆
- ☑ 保護漆

貓頭鷹咕咕叫

只用黑白線條就能在石頭上畫出有趣的貓頭鷹。你可以用黑白線條搭配，畫出簡潔俐落的貓頭鷹。完成的美麗作品可以拿來裝飾居家環境。

1 選擇扁平的圓形鵝卵石，用濕布擦乾淨。用粉筆在中央畫一顆「豌豆」圖案。

2 畫上兩個圓圈當作貓頭鷹的眼睛。

3 除了眼睛，把其他部分塗滿白色。

玩變化 這些貓頭鷹會發出咕咕聲

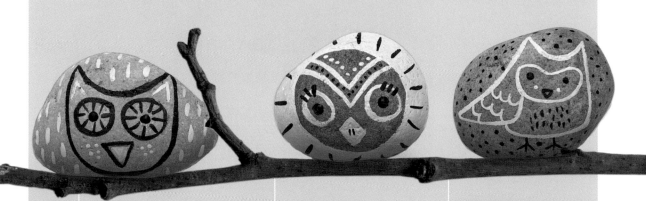

∧ **鳥瞰大地**
畫隻模樣不同的貓頭鷹，讓它有一對尖尖的耳朵。這雙大眼睛似乎會催眠。

∧ **夜貓子貓頭鷹**
把頭畫得更圓，發揮創意，用點不同的手法添上眼睫毛、背景斑點、線條或圖案。

∧ **為貓頭鷹添翼**
既然知道如何在石頭上畫貓頭鷹的頭，為什麼不連身體也畫上去？這不是很簡單嗎？若想參照貓頭鷹的全身圖案，請翻到第10～41頁。

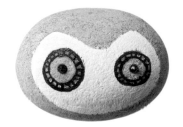

4 用黑色顏料或麥克筆沿著眼睛描出兩道邊緣線，然後繞著圓圈畫短線，把這兩道邊緣線連起來。用黑色3D勾線筆畫出中央的一對眼睛。

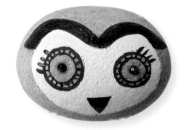

5 畫一道黑色曲線，描繪出貓頭鷹的頭頂。畫一個三角形的鳥喙，並且補上一些睫毛。

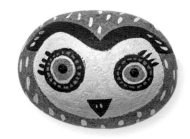

6 最後，在石頭周圍畫一些白色「羽毛」。等顏料乾了之後，塗上一層保護漆。

所需工具

- ☑ 三角形鵝卵石
- ☑ 濕布
- ☑ 白色粉筆
- ☑ 紅色、綠色、深紅色與深綠色壓克力顏料
- ☑ 畫筆
- ☑ 保護漆

什錦水果

除了彩繪水果（第38～39頁），如果你想畫些更複雜的水果，不妨參照此處的圖案，但是你得先花點時間找到形狀適合於彩繪水果的石頭。你也可以讓石頭激發想像力，讓你想到該畫何種水果。圓形石頭可用來畫橘子，三角形石頭則可用來畫甜美多汁的草莓！

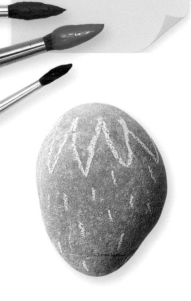

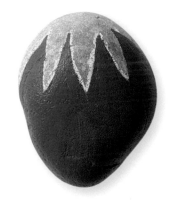

1 選擇長得像草莓的三角形鵝卵石，用濕布擦乾淨。用粉筆順著石頭頂部畫出葉子般的鋸齒狀圖形，勾勒出綠色的花萼。

2 把石頭的下半部塗滿紅色，如果顏色不夠深，再塗一層。先塗一面，風乾後再塗另外一面。

3 把花萼塗成綠色。

4　在草莓的紅色部分隨意畫上深紅色的短線來代表種子。

5　在每片「葉狀」花萼上畫一條深綠色的線來營造陰影。等顏料乾了之後，再塗上一層保護漆。

玩變化　這些水果看起來可口好吃！

甜美柑橘

我們經常發現，有些石頭形狀很適合用來畫某種水果，可惜卻有點缺陷。別擔心！你可以用木粉填料去加添細節，譬如圖中這顆綠色萊姆的頂部尖尖的突起！

令人垂涎三尺的西瓜

你可以好好運用奇形怪狀的石頭。用綠色和紅色畫出果皮與果肉，便可彩繪出一片完美的西瓜。最後不妨畫些黑色種籽收尾，有畫龍點睛之效。

鳳梨拼圖

你可以用好幾顆石頭來彩繪一種水果。這顆鳳梨以四種不同形狀的石頭組成。以大小鵝卵石相互搭配，可組合出更逼真的石頭水果。

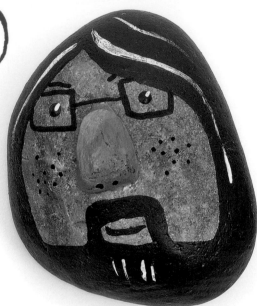

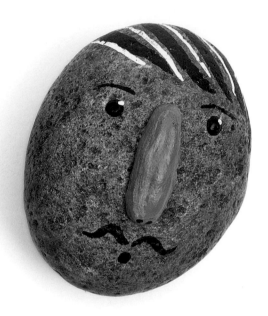

> **嘿，大鼻子！**

先從簡單的肖像著手，用黑色顏料或
麥克筆畫出簡單的輪廓，再加幾筆白
色的線條突顯亮點。然後，用木粉填
料在臉的中央捏出一管滑稽的大鼻
子，以誇張的手法描繪出熟人。你也
可以保守點，給頭髮加點變化，或者
畫出鬍鬚與其他特徵，畫出有趣且別
具創意的人像（使用木粉填料要記得
戴塑膠手套）。

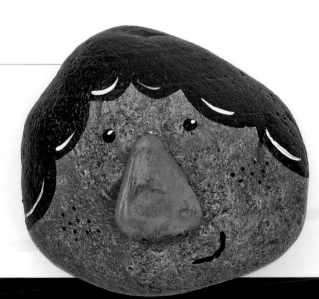

石頭肖像

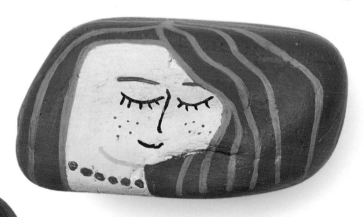

< 毛毛的構想

如果你要把家人或朋友畫得更誇張，最好從強調頭髮著手。整顆石頭都要彩繪到，但要縮小五官，把它畫得更精緻。你可以依照石頭外觀來發揮創意，讓彩繪的人像有古怪的髮型，譬如黑人爆炸頭、復古的蜂巢髮型，甚至北美印地安族莫霍克髮型！

你可以在石頭上畫你認識的人。最簡單的方法就是強調某個特徵，譬如鼻子或頭髮，然後以此為基礎來發揮。何不參照附圖來彩繪石頭肖像呢？

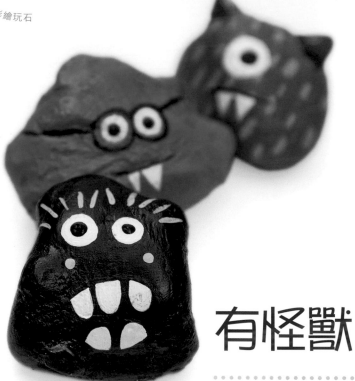

有怪獸

你不需要受限於撿到或買到的石頭形狀,只要使用木粉填料,就可做出任何形狀的「石頭」(參見第21頁)。請盡量發揮這種石頭藝術的點子,創造出各種陰森怪獸。

(參見第21頁)

所需工具

- ☑ 鵝卵石
- ☑ 濕布
- ☑ 塑膠手套
- ☑ 木粉填料
- ☑ 深藍色、白色、黑色與淺藍色壓克力顏料
- ☑ 畫筆
- ☑ 白色粉筆
- ☑ 保護漆

1 先用濕布把鵝卵石擦乾淨。戴上塑膠手套,把木粉填料團貼到石頭上,形塑出怪獸的基本模樣,要確認石頭能夠立起來。讓木粉填料大約風乾8小時。

2 木粉填料完全乾了以後,把整顆石頭塗滿深藍色。先塗一面,風乾後再塗另外一面。

玩變化 用填料創造模樣奇特的怪咖

討厭的怪獸

用木粉填料來創造模樣奇特的怪獸，你愛怎麼用就怎麼用。你可以在它們臉上添加人類的特質：只要畫上一副眼鏡，怪獸看起來就像個書呆子！

別害怕！

有毒的怪獸

這隻怪獸視力一定很好！不必非得用木粉填料來改變石頭的整體形狀，可以把它拿來做突出的眼睛，隨你做幾隻都行。

惡意的怪獸

何不用木粉填料來替怪物加一對角呢？你可以在頭的四周畫淺藍色的點或線當作裝飾。還有，不妨只給怪物畫一隻圓滾滾的眼珠子。

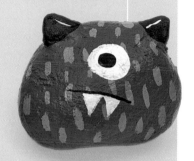

呀L！

3 用粉筆描出一雙大眼睛、一張大嘴巴，以及滿口不整齊的牙齒。

4 把眼睛與牙齒塗滿白色。把嘴巴的其餘部分塗上黑色。

5 點上黑眼珠，然後畫些淺藍色的裝飾圖案。等顏料乾了之後，塗上一層保護漆。

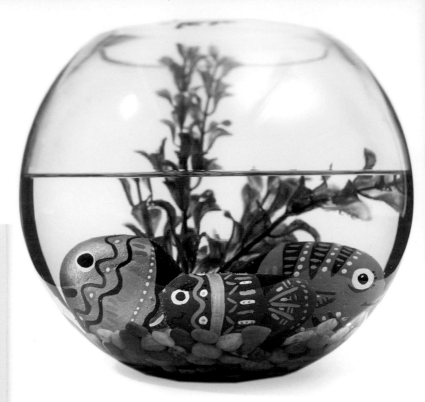

所需工具

- ☑ 橢圓形鵝卵石
- ☑ 濕布
- ☑ 白色粉筆
- ☑ 橘色、白色、黑色、紅色
 與深藍色壓克力顏料
- ☑ 畫筆
- ☑ 保護漆

魚擺尾

這些彩繪精美的魚很愛秀它們的美麗尾巴，從專業的角度來說，應該稱之為尾鰭（caudal fin）。彩繪訣竅是畫兩個對稱的深色三角形，界定出魚尾巴的外觀與形狀。把這裡的彩繪點子與第30～31頁、第48～49頁，以及第66～67頁的作品配搭，拿來裝飾浴室或魚缸。

1 選擇光滑的橢圓形鵝卵石，用濕布擦乾淨。用粉筆在石頭的前四分之一處畫兩個對稱三角形。這樣就描繪出魚兒的整體輪廓了。

2 把三角形之外的部分塗滿橘色，等顏料乾了以後，畫一顆白色的圓眼睛。如果要塗滿整顆石頭，先塗一面，風乾後再塗另外一面。

3 先從上半部畫黑線，每條黑線快碰到中央時就要停住，然後在底部也這樣畫，不過線要朝上畫。最後在尾巴也畫些短的黑線。

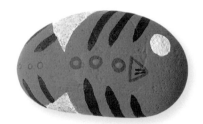

4 在中央畫些紅色圓圈來裝飾魚。在眼睛附近畫上三角形的胸鰭。

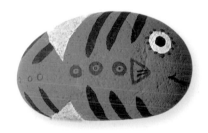

5 先在眼睛中央點上黑色的魚眼珠，讓魚生動活潑起來，然後描出嘴巴。在眼睛周圍描一圈紅點。

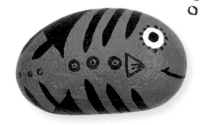

6 最後，把三角形塗上深藍色或黑色，界定出整條魚的輪廓。等顏料乾了之後，塗上一層保護漆。

玩變化　海洋魚類千奇百怪！

珊瑚小丑魚 ＞

嘗試使用不同的顏色與圖案。請記住，畫魚不一定要畫得很寫實。

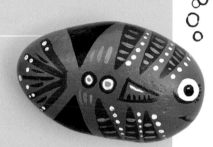

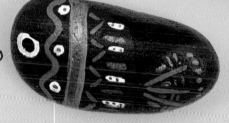

∧ **害羞的小錦鯉**
只要你的手很穩，用小號的畫筆也可在小顆的鵝卵石上畫魚。彩繪好的這些作品放到魚缸內會特別好看。

金光閃閃的魚先生 ＞

儀表堂堂的黃金魚蒞臨，請大家讓路。把可愛的魚塗上金色，讓它閃閃發光，順道畫些裝飾曲線，讓它更顯貴氣！

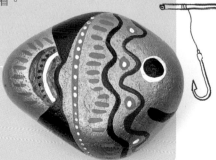

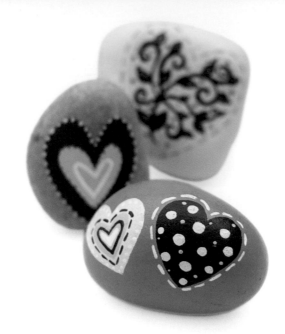

所需工具

- ☑ 橢圓形鵝卵石
- ☑ 濕布
- ☑ 白色粉筆
- ☑ 淺藍色、紅色、藍色與白色壓克力顏料
- ☑ 畫筆
- ☑ 保護漆

愛心

• •

在石頭上畫愛心，創造溫暖古樸的藝品。把它擺在家裡，讓家充滿溫暖，或者送給別人當飾物，讓他們感受關懷之意。你甚至可以在石頭上寫一些問候語（請參見第86～87頁）。

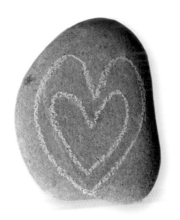

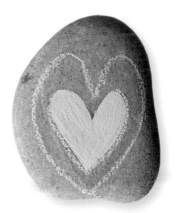

1 選擇橢圓形鵝卵石，用濕布擦乾淨。用粉筆畫一大一小兩個疊在一起的心形圖案。

2 裡層的心塗上淺藍色。如果顏色不夠深，再塗一層。

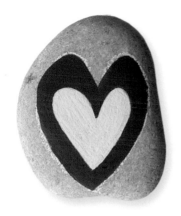 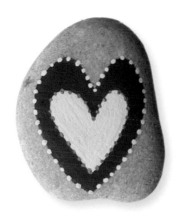 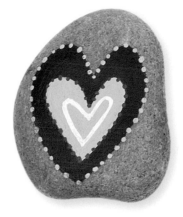

3 外層的心塗上紅色。如果顏色不夠深，再塗一層。等顏料乾了之後，仔細抹去還看得見的粉筆痕跡。

4 先沿著外層的心畫淺藍色虛線，然後沿著裡層的心畫深藍色虛線。

5 在裡層的心的內部畫一個更小的白色心形圖案。等顏料乾了之後，塗上一層保護漆。

玩變化 替心形圖案加點變化

心心相印
在石頭上畫心形圖案，想畫幾個就畫幾個！改變心的顏色，但要維持基本的配色原則。圖中的圖案是淺黃色、紅色與藍色相互搭配。你可以換別種配色，配合家居色調或收禮人的喜好。

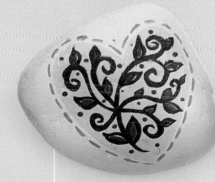

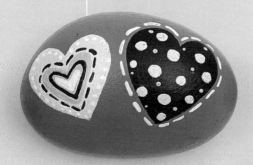

鐵石心，溫馨情
在心形圖案的內部畫一幅美麗的圖案，譬如枝繁葉茂或繁花盛開的樹木。在心形圖案的外圍畫上虛線，可添一股民俗風味。

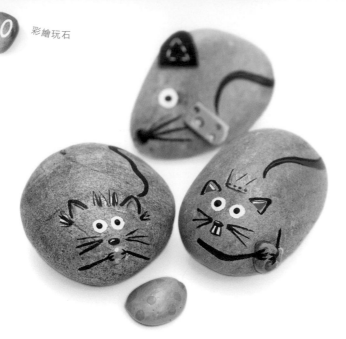

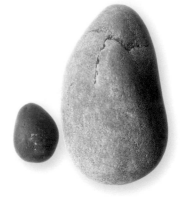

1 選擇兩顆適合畫老鼠和起司的鵝卵石，先用濕布擦乾淨。

老鼠與起司

多數的鵝卵石都很適於畫老鼠。你甚至不用著色就可以完成作品：只要畫個臉和畫條尾巴，馬上就可畫出可愛的老鼠！如果再加點起司圖案，作品就會變得更有趣。創作方法不勝枚舉，不妨參照此處圖案來激發創意！

所需工具

- ☑ 一顆大的橢圓形鵝卵石，一顆小的圓形鵝卵石
- ☑ 濕布
- ☑ 白色粉筆
- ☑ 黑色、白色、灰色、黃色與黃褐色壓克力顏料
- ☑ 畫筆
- ☑ 黑色簽字筆（選配）
- ☑ 保護漆

2 用白色粉筆在大顆的石頭上描出鼻子、鬍鬚、一對眼睛與尖尖的耳朵，然後從石頭頂部畫條尾巴。

玩變化　趁著貓咪不在，來玩老鼠

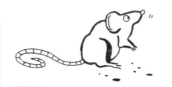

< 貪吃的老鼠

用圓形鵝卵石來彩繪胖嘟嘟的可愛老鼠。不妨把木粉填料捏成起司，黏到老鼠的嘴巴。替老鼠畫兩隻小手，讓它能夠握住那塊好吃的起司！

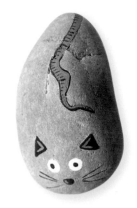

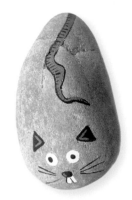

3 畫好臉部與尾巴之後，用黑色與白色顏料來畫老鼠五官。用黑色簽字筆來畫老鼠細細的鬍鬚會比較容易。

4 接著，把尾巴塗上灰色。用黑色顏料或簽字筆替尾巴描邊，再加點線條來營造立體效果，然後也替耳朵補上灰線。

5 在鼻子下面畫一對白色的牙齒，然後用黑色顏料或簽字筆替牙齒瞄邊。這樣就畫好一隻老鼠了！

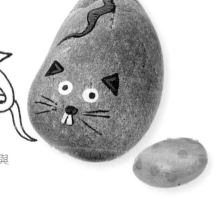

6 你的老鼠可以準備吃起司了！把小顆的石頭塗滿黃色，等顏料乾了以後，隨便加點黃褐色的斑點，讓它看起來更像起司。

7 等顏料乾了之後，給老鼠與起司都塗上一層保護漆。

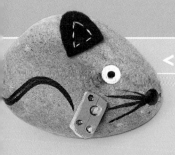

< 狡猾的老鼠

如果你創意十足，不妨搭配使用其他材料：用黑色墊布當作耳朵，把它塗上白膠，黏到石頭上，或者切一小段棒棒糖棍，把它塗上黃色，然後黏到老鼠鬍鬚的旁邊。

起司國國王 >

替你的老鼠畫一頂小小的金色皇冠。你可以用木粉填料給你的石頭老鼠創造各種形狀大小的起司！

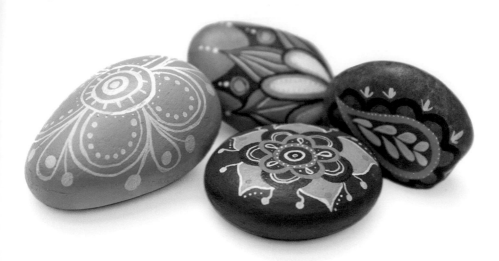

所需工具

- ☑ 圓形鵝卵石
- ☑ 濕布
- ☑ 淺藍色壓克力顏料
- ☑ 白色粉筆
- ☑ 畫筆
- ☑ 白色麥克筆或白色壓克力顏料
- ☑ 保護漆

傳統民俗風

可彩繪的傳統風味圖案多不勝數！你可以參考這些迷人的圖案，畫出漂亮的裝飾石頭藝品。你可以畫彩色圖案來妝點居家環境，或者彩繪簡單時髦的黑白圖案。

1 選擇光滑的圓形鵝卵石，用濕布擦乾淨。把整顆石頭塗上一層淺藍色顏料，別忘了塗石頭的背面。如果顏色不夠深，再塗一層。

2 等顏料乾了之後，用粉筆在石頭中央畫兩個同心圓。然後，在中央的同心圓旁邊畫花瓣狀的半圓，描出一朵花。

玩變化　彩繪帶有傳統風味的圖案

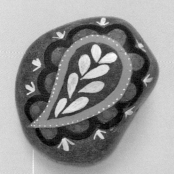

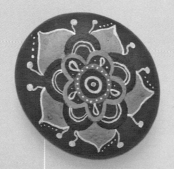

葉層層
用不同顏色去彩繪不同層次的葉子。畫上黃葉、紅葉與綠葉之後，圖案就會有一股秋天的氣息。

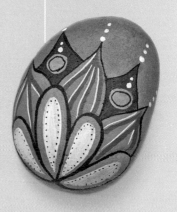

美麗的菩提葉
何不善用石頭的天然質地與色澤呢？不必塗上底色，就可彩繪出菩提葉的圖案。你會發現，這樣畫出來的圖案更為醒目！

多姿多彩
民俗文化永遠強調色彩裝飾。用鮮麗的橘色、紫色、青綠色與黃色來彩繪花朵圖案。用白色麥克筆或顏料來描邊，讓圖案更為醒目。

3 　用白色麥克筆或顏料，沿著粉筆痕跡描邊，畫出帶有傳統風味的花朵。

4 　繼續用白色麥克筆或顏料來添加細節。在花瓣之間畫些小葉子，並且多畫點圖案來裝飾中央的同心圓。

5 　在圖案上多畫些點或裝飾圖案，讓它看起來更有傳統風味。等顏料乾了之後，用手指抹去還看得見的粉筆痕跡，最後塗上一層保護漆。

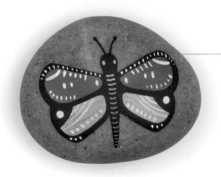

〈 蝴蝶飛

用兩個互補色（譬如橘色與藍色）來
彩繪蝴蝶翅膀。先用黑色描出蝴蝶的
輪廓，等顏料乾了之後再上色，最後
畫些白色裝飾圖案來收尾。你甚至可
以把四片翅膀分別塗上不同顏色，刻
意營造不對稱的感覺。

〉 雪白之翼

如果石頭特別小顆，畫的蝴蝶就要
簡潔而不複雜。在灰褐色的石頭上
可畫出醒目的白色圖案，而且能夠
保持天然風味。把身體畫長、翅膀
畫窄，蝴蝶就會變成蜻蜓。

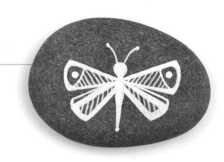

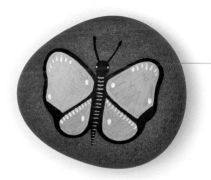

〈 交際花蝴蝶

開始畫蝴蝶時，先用黑色描出蝴蝶
的輪廓，然後添加顏色與細節。用
你喜愛的顏色去彩繪翅膀，但別把
圖案畫得太複雜。不妨在可愛的石
頭上彩繪各種顏色的蝴蝶，然後把
它們做成磁鐵，拿來壓住冰箱門上
的照片。

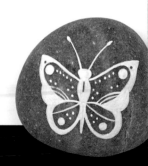

蝴蝶舞翩翩

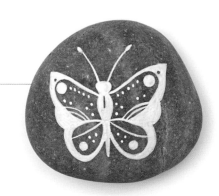

> **蝴蝶夫人**

你可以只用一種顏色來畫繁複的裝飾圖案，妝點出的蝴蝶會非常迷人。先畫蝴蝶的身體，然後描摹翅膀的基本形狀，最後再加上細節。你可以在扁平的天然石頭上畫一隻精緻的蝴蝶來當作墜飾。記得在彩繪前先鑽孔，或者直接購買鑽好孔的鵝卵石。

< **迷你蝴蝶**

石頭若是很小，畫的蝴蝶就不能很複雜。要把圖案畫得很簡單，然後塗上鮮豔的顏色，再加一點白色的裝飾條紋。這顆彩繪好的小鵝卵石可以當作可愛的幸運符。

> **多姿的身影**

畫美麗的圖案不需要用許多顏色。先畫蝴蝶輪廓，然後補上細節。只要搭配斑點、條紋、虛線、直線或任何圖案，就能創造出漂亮的彩繪作品。

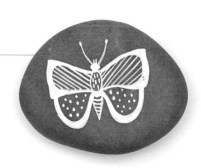

人們常畫蝴蝶，因為它纖巧美麗、對稱完美、色彩絢麗，不僅讓人想起炎炎夏日，也代表成長與蛻變。任何石頭藝術都可以運用彩繪的蝴蝶圖案，你不妨參考此處的圖案來激發靈感。

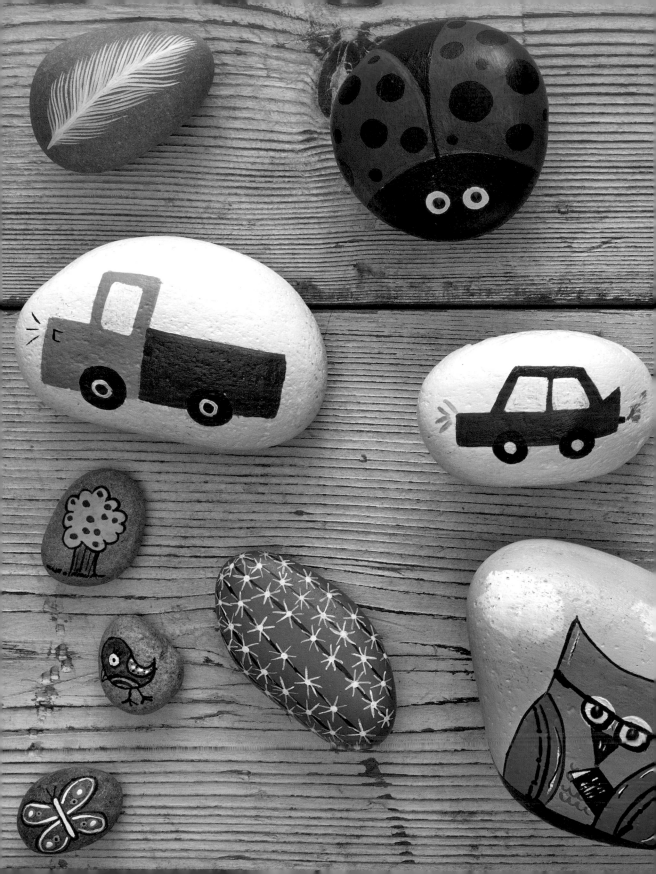

3

石頭藝術品的運用

接下來的16頁，我會提供一點想法，告訴大家如何在生活中運用石頭藝術品。你可以拿這些成品來裝飾居家環境或花園、當玩具，或者把它們變成華麗的配件。運用石頭藝術品的場合非常多，你也可以想出獨特的使用方法。現在，請以這些想法為起點，發揮想像並激發創意！

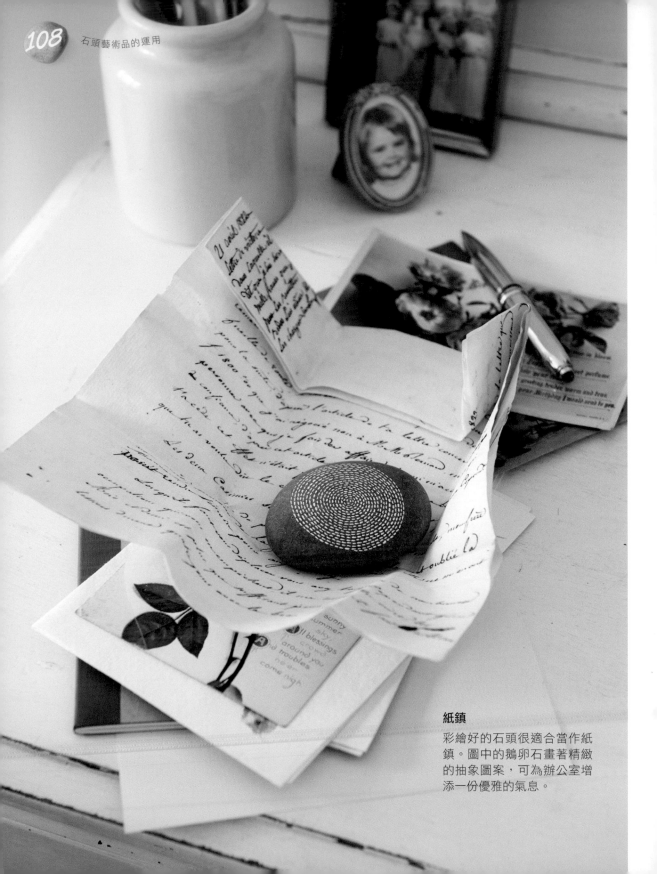

紙鎮

彩繪好的石頭很適合當作紙
鎮。圖中的鵝卵石畫著精緻
的抽象圖案,可為辦公室增
添一份優雅的氣息。

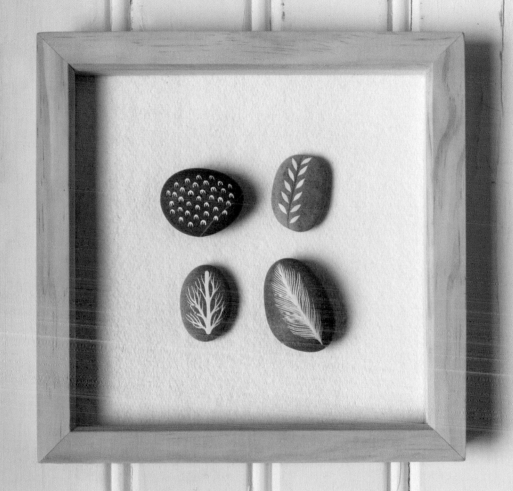

裝框當畫掛

美麗的石頭藝術品可用來裝
飾居家環境。畫好的石頭用
立體框裝好,掛在牆上,人
人都可欣賞你的傑作。

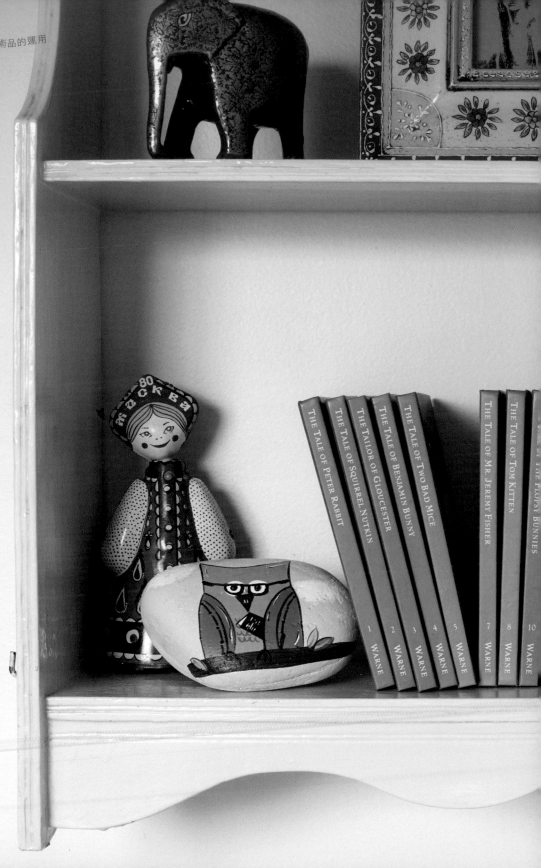

書擋

彩繪兩顆大小
相似的石頭，
讓它們變成一
組 美 麗 的 書
擋。使用石頭
書擋之後，你
的書朵會變得
很整齊，每次
伸手拿書都可
以欣賞自己的
彩繪作品。

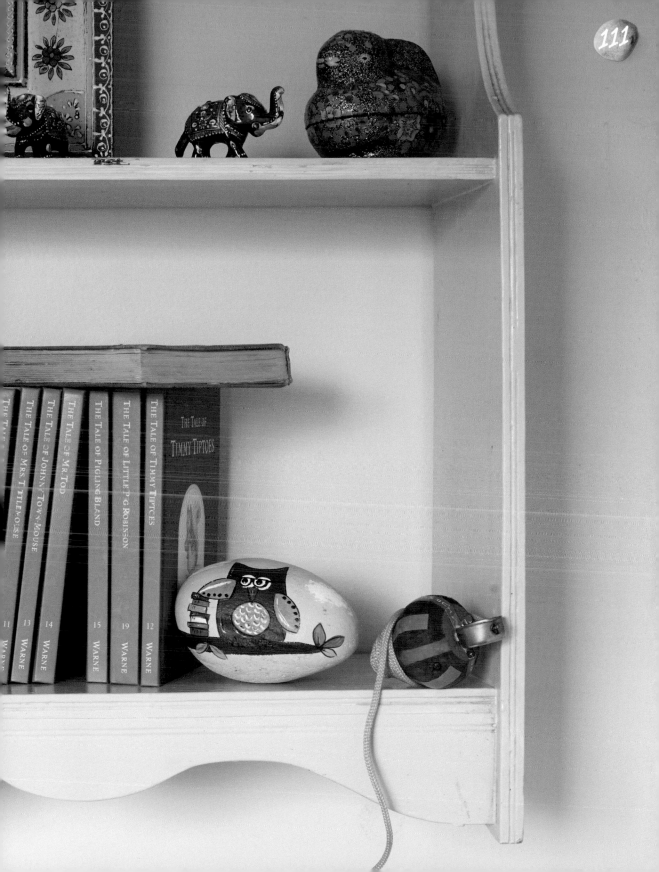

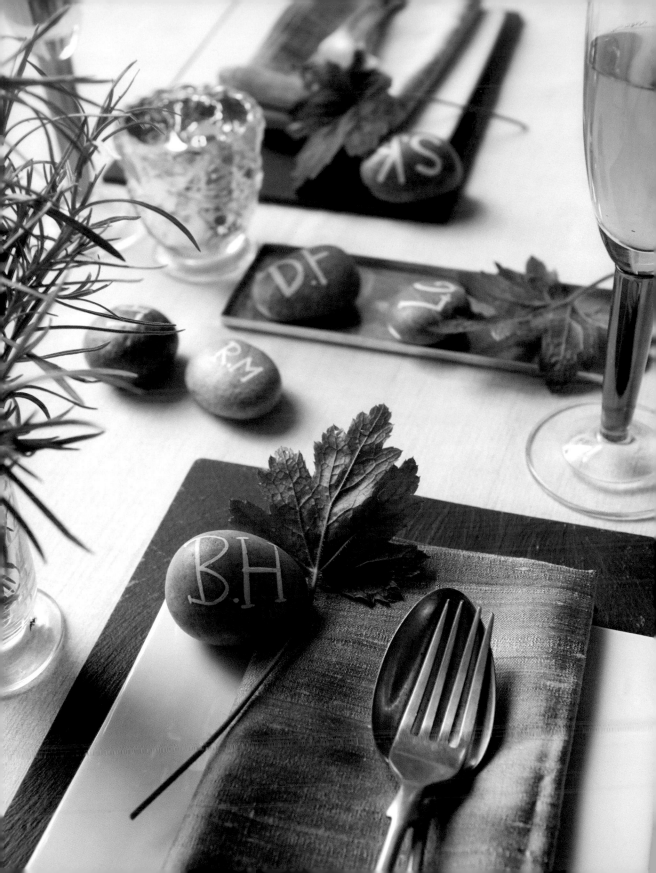

座位名牌

在石頭上書寫客人
名字的首字母，拿
來當作用餐的座位
標記，可以讓你的
婚宴、晚宴或耶誕
節聚餐顯得更為獨
特且具個人色彩。

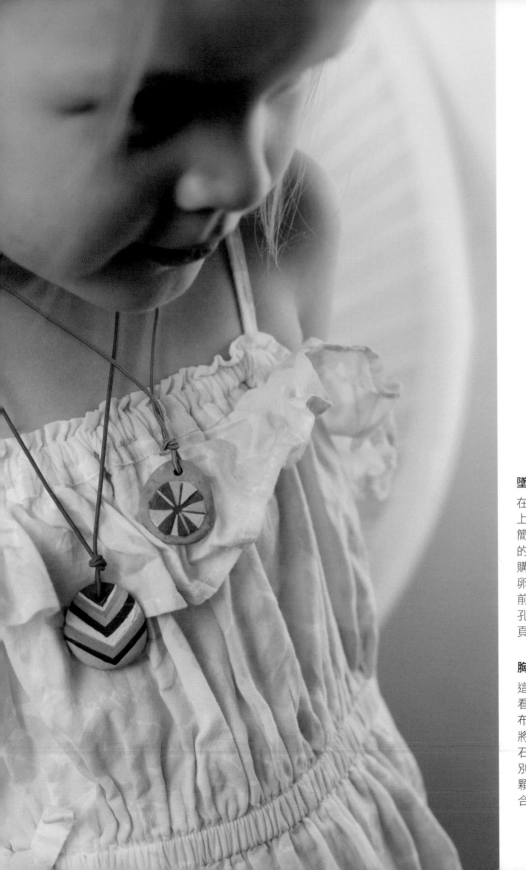

墜飾

在光滑扁平的鵝卵石
上彩繪抽象圖案，簡
簡單單就可創造獨特
的石頭飾品。你可以
購買事先鑽好孔的鵝
卵石，或者（在彩繪
前）細心在石頭上鑽
孔（請參見第22～23
頁）。

胸針

這些可愛的配飾很好
看吧。你可以先在墊
布上塗強力膠水，再
將墊布黏到彩繪好的
石頭背面，最後再把
別針縫到衣料上。小
顆的彩繪鵝卵石最適
合當作胸針。

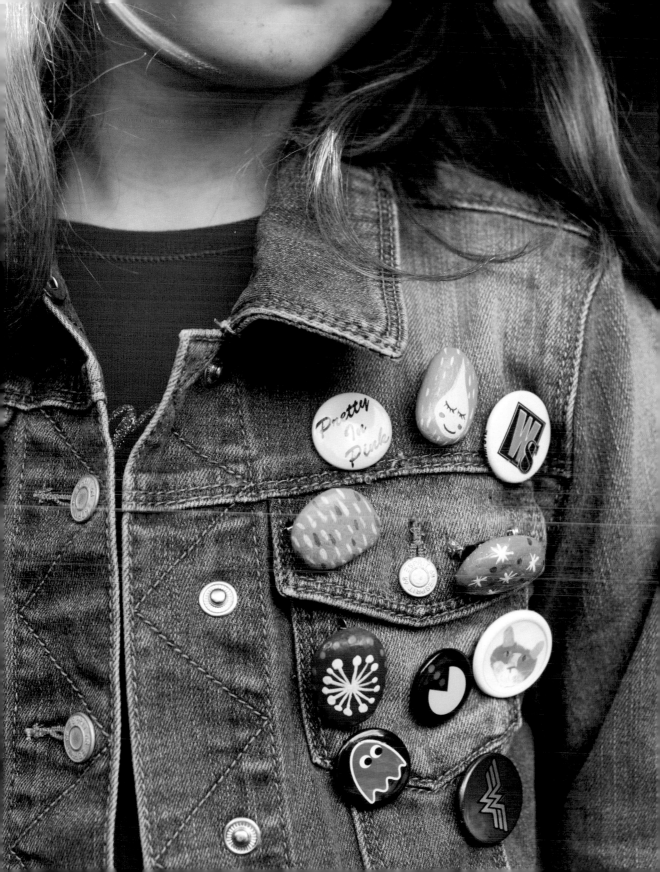

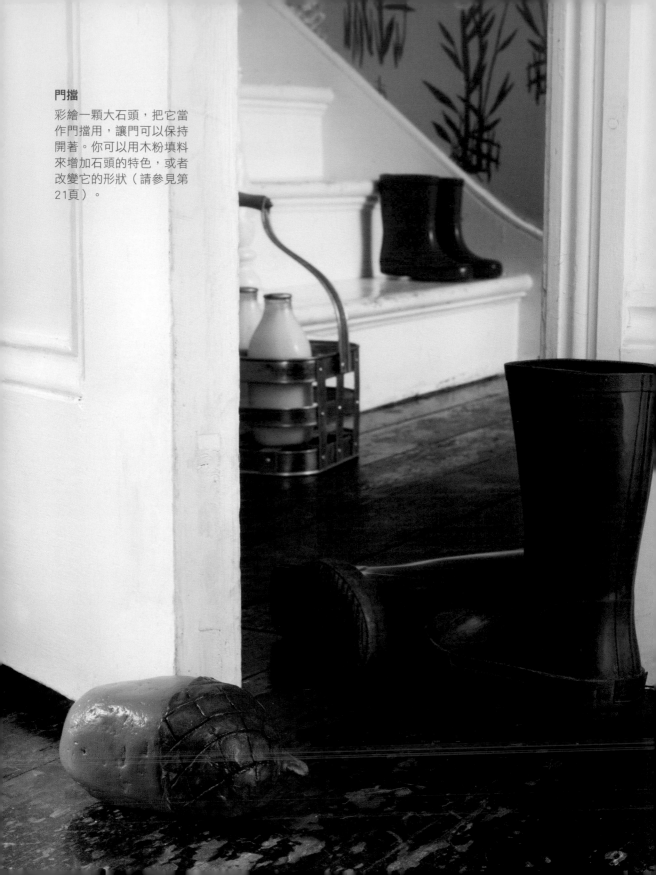

門擋

彩繪一顆大石頭,把它當作門擋用,讓門可以保持開著。你可以用木粉填料來增加石頭的特色,或者改變它的形狀(請參見第21頁)。

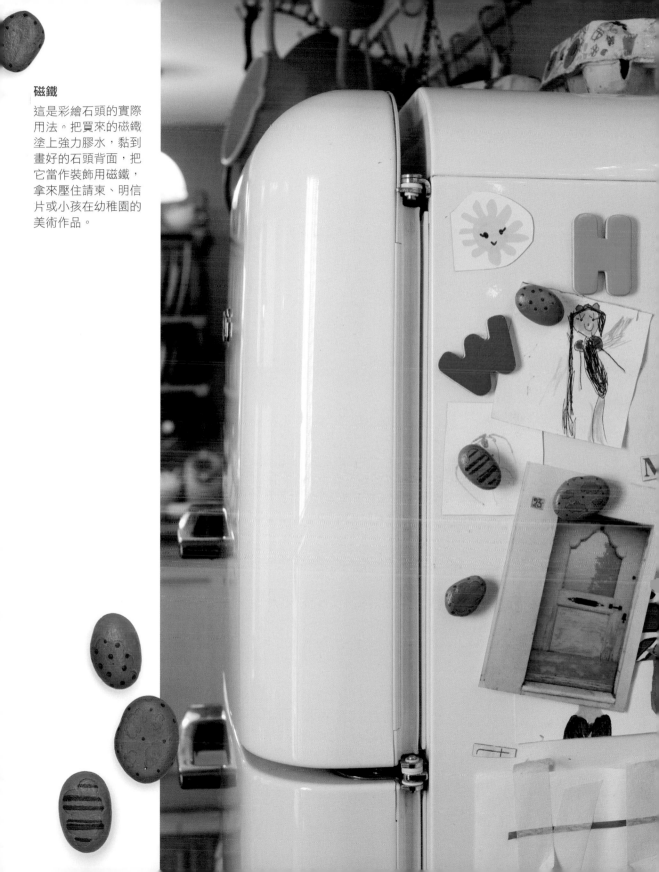

磁鐵

這是彩繪石頭的實際
用法。把買來的磁鐵
塗上強力膠水,黏到
畫好的石頭背面,把
它當作裝飾用磁鐵,
拿來壓住請柬、明信
片或小孩在幼稚園的
美術作品。

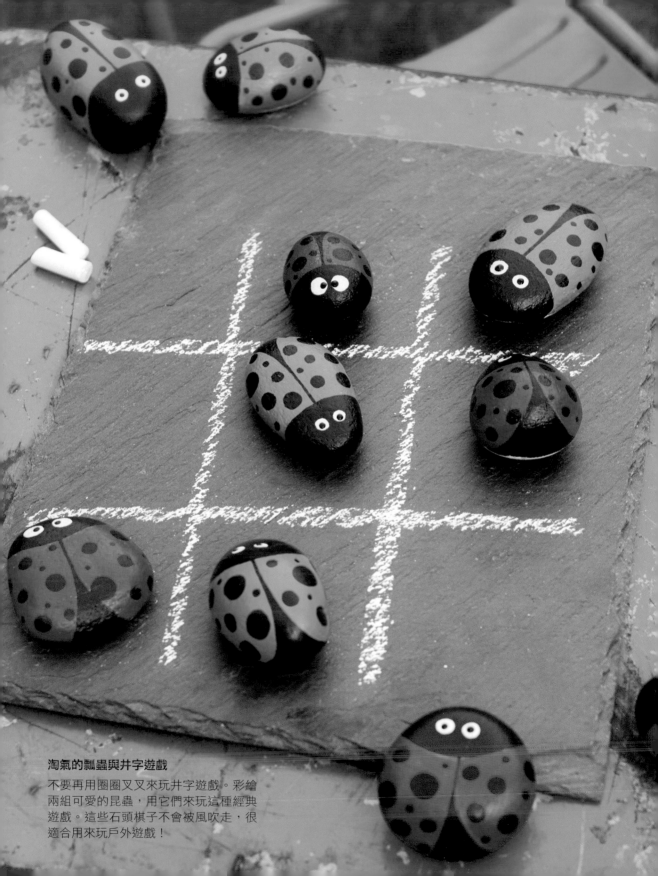

淘氣的瓢蟲與井字遊戲

不要再用圈圈叉叉來玩井字遊戲。彩繪
兩組可愛的昆蟲,用它們來玩這種經典
遊戲。這些石頭棋子不會被風吹走,很
適合用來玩戶外遊戲!

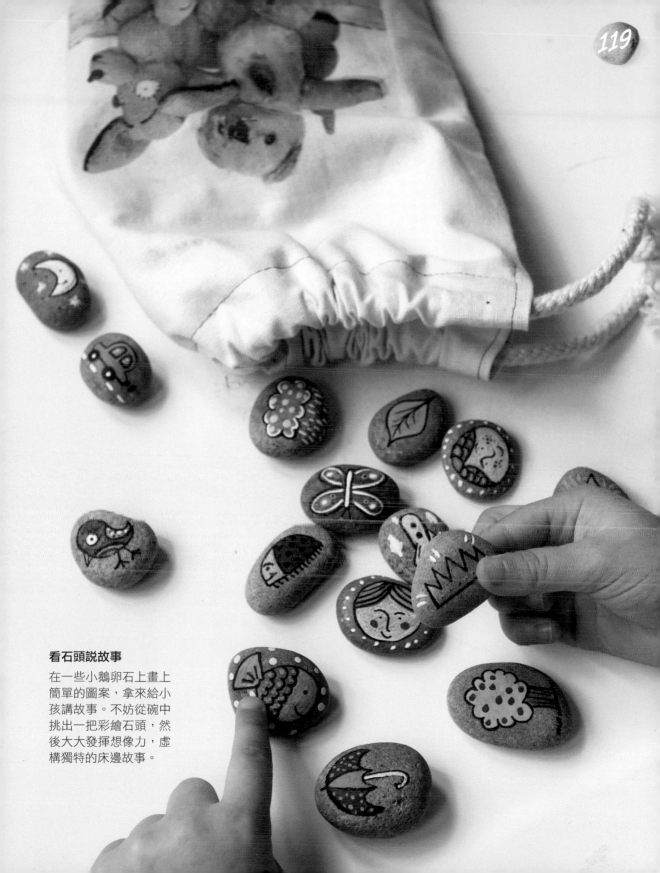

看石頭說故事

在一些小鵝卵石上畫上簡單的圖案，拿來給小孩講故事。不妨從碗中挑出一把彩繪石頭，然後大大發揮想像力，虛構獨特的床邊故事。

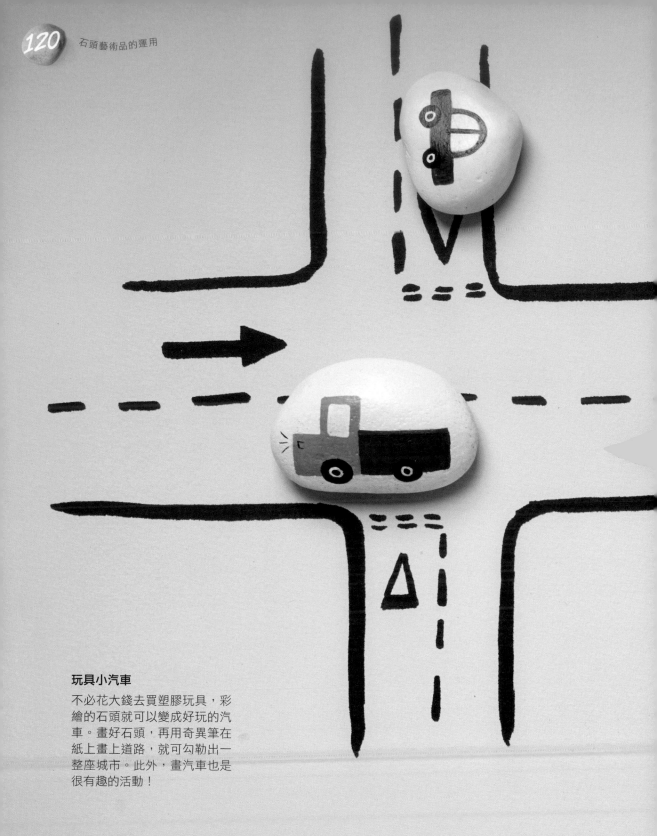

玩具小汽車

不必花大錢去買塑膠玩具，彩繪的石頭就可以變成好玩的汽車。畫好石頭，再用奇異筆在紙上畫上道路，就可勾勒出一整座城市。此外，畫汽車也是很有趣的活動！

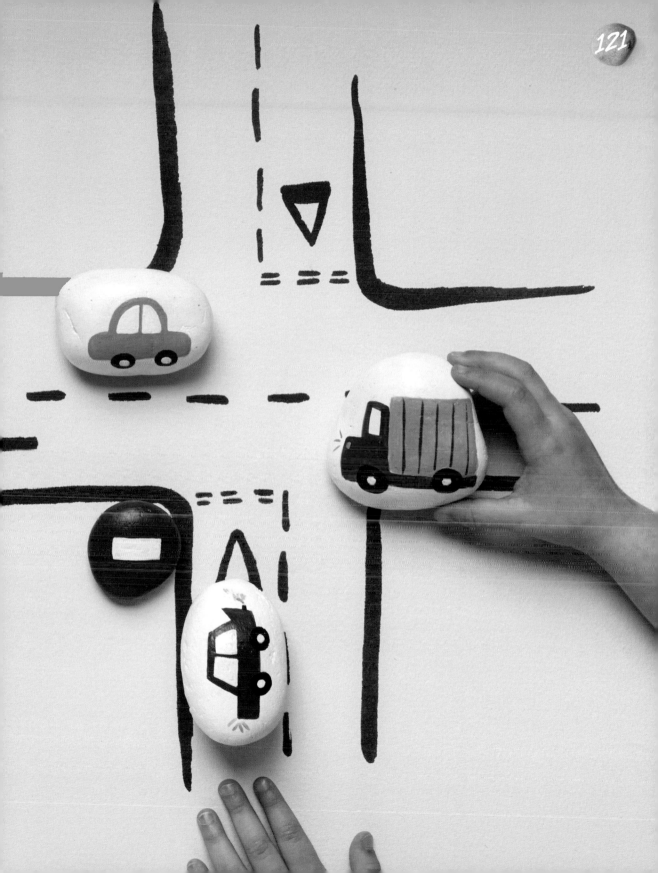

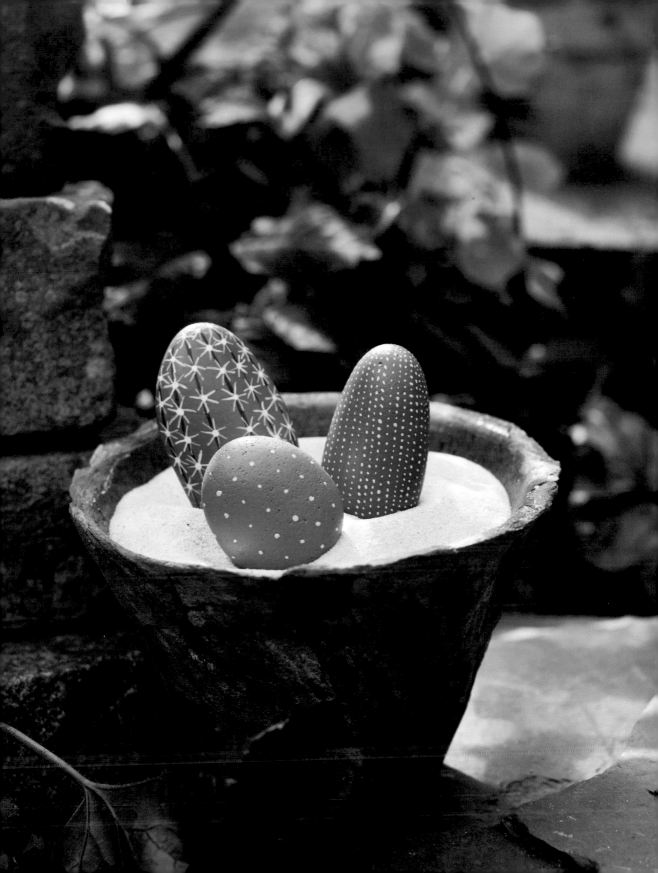

花園裝飾品

石頭藝術品美觀耐用,只擺在室內太可惜了,也可以擺在室外,當作花園裝飾。在石頭上畫些獨特的圖案(例如圖中的仙人掌),然後擺到花圃或花盆裡,或者當作花園裡的植物標示牌。

索引

索引

特別感謝

· ·

想更進一步了解作者丹妮絲，請上她的網站：www.denisescicluna.com。

作者與Quarto出版社要感謝Natasha Newton提供第36、37、52、53、84、85、104
105、108、109、122與123頁的圖片。
想了解Natasha，請前往www.natasha-newton.co.uk。

Quarto出版社也要感謝下列藝術家提供本書收錄的圖片：

Galea, Stephanie，網址www.stephaniegalea.com，第7頁。
Perola, Preto，網址Shutterstock.com，第10～11頁。
Rauski, Ivana，網址Shutterstock.com，第12頁（上方圖案）與第13頁。
Naluwan，網址Shutterstock.com，第12頁（下方圖案）。
Pukach，網址Shutterstock.com，第12頁（中間圖案）。
Ingugulija，網址Shutterstock.com，第27頁。

所有的步驟說明與其餘圖案的版權都歸Quarto出版社所有。

本書根據權威工藝部落客Jenny Hoople的線上教學〈如何替小顆的海邊鵝卵石鑽孔〉
（How to drill small beach stones）
（http://jennyhoople.com/blog/how-to-drill-small-beachstones）
來編寫第22～23頁的鑽孔說明。誠摯感謝Jenny慷慨解答我們的疑問。

感謝Blaíthín Connolly打造第114頁的墜飾，
也要謝謝Daisy Barton製作第115頁的胸針。

Quarto出版社已盡全力聯繫版權所有者。
若有任何疏漏或錯誤，我們先致上誠摯的歉意，將會在修訂版中修正版權資訊。